塞尚與後印象時代

〈玩紙牌的人〉、〈沐浴者〉、
〈蘋果籃〉，用顏料表現藝術觀念，
用色彩讓世界充滿夢幻

錢芳，林鈞 著

U0078185

Paul Cézanne

現代繪畫之父╳「後印象派三傑」中評價最高者
〈玩紙牌的人〉曾創下藝術品出售史上最高紀錄
他是繪畫革命者──保羅·塞尚
選擇超越時代、與自然平行的道路，不被理解的孤獨者
20世紀最偉大的藝術家畢卡索曾說：「塞尚是我唯一的老師。」

崧燁文化

目錄

代序 —— 來赴一場藝術之約

繪畫是人類天生的藝術。人們從孩提時代，便懂得用簡單的線條勾勒眼中的世界。

好花不長開，好景不長在，有人卻能用畫筆將一剎那定格成永恆；平凡的事，平凡的物，有人卻能賦予其新的生命，帶人們發現它的美好；有形的景，無形的情，有人卻能將情感揮灑成動人心魄的色彩，喚起人們深深的共鳴。

這樣的作品，這樣的人，都是我們耳熟能詳的。它們永恆的銘刻在人類文明史上，深植入我們的頭腦，構成我們基本的常識。這套書，便是一封跨越世紀的邀請函，翻開它，來赴一場藝術之約。

它講的是美術家的人生，同時用人生的河流串起每一處絕妙的風景，也就是他們的作品。他們的生命從哪裡開始，他們有怎樣的家庭、怎樣的童年、怎樣的愛情、怎樣的病痛，又怎樣成長、怎樣探索、怎樣謀生，那些偉大的作品又是在什麼情況下誕生……你會在這裡一一找到答案。

他們其實不是藝術聖壇上那一張張用來膜拜的畫像，而是跟我們每個人一樣，有血有肉，有哀有樂。米勒（Jean-François Millet）有一個溫暖快樂的童年；雷諾瓦（Pierre-Auguste Renoir）生了一個成為 20 世紀著名導演的兒子；

代序

　　高更（Eugène Henri Paul Gauguin）最先是一位從事金融業、收入豐厚的業餘畫家；梵谷（Vincent Willem van Gogh）直到生命的最後一年才賣出一幅畫；畢卡索（Pablo Ruiz Picasso）情人無數，80 歲時還迎娶了 35 歲的妻子；孟克（Edvard Munch）一生在親人去世、病痛、菸酒、精神癲狂中度過，卻活到 81 歲高齡……每一幅經典畫作，不再是展覽牆上的木框，而與鮮活的生命有所關聯。你能夠如此真切的感受到那些線條與色彩是由怎樣的雙手來勾勒的。

　　當這許多位美術家匯集到一起，又串起了一部美術史，他們是美術史上最璀璨的珍珠。每一本書都不是孤立的，而是互相呼應，他們是自己的傳記主人，同時又是其他傳記主人的背景。有時，幾位名家同時出現或前後承接，你會發現他們在時間和空間上竟如此相近。你彷彿徜徉在巴黎的羅浮宮，漫步在楓丹白露森林，沉浸在濃厚的藝術氛圍中。你看到他們在塞納河畔背著畫板寫生，在學院的畫室研究著比例與筆法，在街角煙霧繚繞的酒館進行著思想的爭鳴，在為參加各種沙龍而忙著選畫、貼標籤、裝箱、布展……

　　你的美術素養不再停留在知道幾幅畫作、幾個名字上，你與藝術的連結更加緊密。你會在一場美術展覽中關注畫作的派別和技巧，你會在子女接受美術教育時找出最經典的畫作，你會在某個地方旅行時，說出哪位美術家曾與你走過同一段路。

更重要的 —— 你會更加深刻的感受到藝術的美好。面對安格爾（Jean Auguste Dominique Ingres）的〈泉〉（*The Source*），你是否為少女潔白自然的胴體而讚嘆？面對米勒的〈晚禱〉（*L'Angélus*），你是否為農民的虔誠、寧靜、純潔而感動？面對雷諾瓦的〈煎餅磨坊的舞會〉（*Le Bal au Moulin de la Galette*），你是否聽到陽光在樹葉的空隙中歡躍喧鬧？面對梵谷的〈向日葵〉（*Sunflowers*），你的雙眼是否被那火焰般的明亮點燃？

<div style="text-align: right">林錡</div>

代序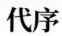

第 1 章　恰同學少年

　　被稱為「現代繪畫之父」的法國畫家保羅‧塞尚出生於 1839 年 1 月。身為繪畫革命的先行者，他的一生基本上是在屈辱和孤寂中度過的。他特立獨行、桀驁不馴的繪畫風格飽受當時的保守派的批評，他也為此付出了巨大的代價，但他從未妥協過。他畢生都在奮鬥，用顏料來表現他的藝術觀念，用色彩讓世界充滿夢幻，並最終取得了巨大的成功。如今，西方藝術界將塞尚、高更、梵谷並稱為「後印象派三傑」，「三傑」中對塞尚的評價又最高。著名繪畫大師畢卡索就曾說過：「塞尚是我唯一的老師。」

　　2012 年，卡塔爾王室以 1.6 億英鎊的天價買下了塞尚最為摯愛的作品之一〈玩紙牌的人〉，創下了藝術品出售史上的最高紀錄，也從另一個角度證明了後人對塞尚藝術作品的認可。

　　現在，讓我們回到本書主角保羅‧塞尚的少年時代。

　　在塞尚少年時期的讀書生涯裡，少不了一個人的身影，那就是同樣在人類歷史上留下濃厚一筆的法國現實主義作家埃米爾‧左拉。

　　1852 年，作為同一期的寄宿生，13 歲的塞尚與小他 1 歲的左拉相識於法國普羅旺斯州一個名叫艾克斯的小鎮。這個小鎮風景如畫，塞尚與左拉進入了這裡的同一所中學。在學校裡，身材瘦小還偏偏高度近視的左拉常常受到同學欺負，

於是身材魁梧結實的塞尚義不容辭地擔當起了保護左拉的任務，兩人充滿傳奇色彩的友誼和熱情與矛盾的一生也由此展開。

左拉的父親是一名義大利工程師，原本全家居住在巴黎，但在左拉出生後不久，由於工作需要，舉家從巴黎遷到了艾克斯。可是來到艾克斯沒多久，左拉的父親就去世了，留下年輕的母親和嗷嗷待哺的孩子，他們僅有的一點兒財產也因為接連不斷的訴訟而消失殆盡了。從此以後，左拉和他的母親過著非常艱苦的生活。

與左拉相反，塞尚是個富家子弟，被人們視作有著義大利血統的孩子，這是因為他的祖先居住於法國和義大利交界的一個小城市，不過後來移居到艾克斯。塞尚的父親 —— 路易·奧古斯特·塞尚，因為做帽子生意發了財。

在其 50 歲時，生意更是做到巔峰，獲得了艾克斯唯一的銀行經營權，成了銀行家，家境富裕，但因為身分低微而一直得不到當地上流社會的認可。

在富有的銀行家之子塞尚和窮苦出身的左拉的交往過程中，不久加入了第三個小夥伴 —— 未來的工程師巴提斯騰·巴耶。這三個小夥伴因為感情深厚，被同學們取了個綽號，叫做「不訣別的夥伴」。

他們三個人都堅信自己一定會成為詩人。比如左拉寫信

給塞尚說：「我們都富有希望，我們的青春，我們的夢都相同。」不僅如此，他們還堅信自己被命運賦予了偉大的、非凡的生活。左拉對巴耶說：「我們探索的東西是心靈和精神的財富，尤其是看到了閃動著青春光輝的未來。」

他們熱衷於對各種藝術的研究，探討自己所關心的一切。左拉喜歡寫詩，常常把自己的新作讀給朋友們聽。他也很欣賞塞尚，認為塞尚的詩比自己的更有特色。這三個有著夢想的少年，有熱情，易衝動，而三人之中情緒波動最大的就是塞尚。他很容易為了一件小事而怒髮衝冠，但是過一會兒又會像沒事兒人一樣平心靜氣，這種敏感脆弱的性格使左拉和巴耶非常擔心。事實證明，這種擔心是有道理的，塞尚一生都因此而受苦。

在塞尚情緒變化無常的時候，左拉總是勸解巴耶，並對他說：「為了他，縱然心情悲傷也千萬不要責備他，如果要責備，還是責備使他思想糊塗的惡魔吧！ 他是個有黃金之魂的人，是和我們一樣的瘋子、夢想家，是能夠理解我們的人。」但是塞尚被這個懷疑自己的「惡魔」迷住了，總是叫喊「未來的天空對我來說是漆黑的」。

這位銀行家之子喜歡在心情愉快的時候立即將不合理的想法付諸實踐，比如有錢的時候，總要急著在睡覺前將錢全部花光，一分不剩。當左拉指責他鋪張浪費時，他總是一笑了之。

塞尚和左拉同是一個音樂協會的會員，塞尚吹單簧管，左拉吹長笛，他們隨樂隊排練過很多樂曲，還參加過宗教性的遊行演奏。

　　在巴耶家中，樓上有個擱置雜物的房間，房間很大，很少有人打擾，於是三個少年將這間屋子當作自己的活動場所。在那裡，他們排演戲劇，討論詩歌，喝茶聊天，就像所有愛好文藝的年輕人那樣。

　　除了音樂和戲劇，讓他們醉心的事還有「田園和遠足的高尚逸樂」。夏日，在約好的日子，天還未亮，醒得最早的人已來到了夥伴家的房屋前，按事先約定向百葉窗擲石子。夥伴收到信號後，就立刻攜帶著昨晚準備好的糧食一起出發，往往日出時分他們已經離家好幾公里了。當天氣熱起來時，他們早就蹲在茂密的綠蔭下休息和做飯了。巴耶用枯柴燒火，左拉將抹好調味料的羊腿架起來燒烤，塞尚把沙拉放進碟子裡調味，三個小夥伴各司其職。飯畢午睡後，三人背了獵槍出發。雖說他們搞得像大人狩獵一樣隆重，但往往事與願違，一無所獲。時間不長，興趣索然的他們就會放下獵槍坐在樹下，從袋中取出書籍……後來左拉回憶起這段經歷時說，有時恰巧出現一隻珍貴的鳥，停在正適合開槍的地方，引起了他們的狩獵興趣，幸而他們都不是專業獵手，鳥兒才能逃過一劫。不過得手不得手，都不會妨礙他們讀書的興致。

　　儘管他們這樣到處玩，學業卻也不錯。事實上，塞尚是個很勤奮用功的學生，深受古典主義文學影響，對古典語言很有興趣，一有錢就購買類似《簡明拉丁語詩百首》這樣的書。中學讀書時，他還獲得過數學獎、希臘語拉丁語翻譯獎以及科學與歷史獎。而作為未來的大畫家，塞尚在繪畫方面反而並未表現出過人之處。與塞尚相反，左拉不喜歡外語，特別是希臘語，一點都不吸引他；他喜歡的是科學，而且在繪畫方面表現突出，特別擅長素描，幾乎年年得獎。

　　1858 年 1 月，塞尚有機會進入了一個免費的素描學校，在基伯教授的素描班學習，直至 1859 年 8 月。在那裡，塞尚的繪畫天賦開始嶄露，在一次素描比賽中他得了二等獎。正是這次獲獎，證明了他具有按照美術學校規則畫裸體習作的「天資」，而學院的表揚也激發了他的學習動力，使他下定決心從事繪畫。1859 年至 1861 年 8 月，他還進行過模特兒的學習，由此認識了許多繪畫學生。

　　此後，塞尚和同樣喜歡繪畫的左拉互相鼓勵，培養自己的藝術才能。可惜，由於左拉的母親要離開艾克斯遷居巴黎，這兩位好友惺惺相惜的美好時光就這樣被中斷了。

　　雖然左拉對遠赴巴黎並不感興趣，不過他確信，儘管離開普羅旺斯這塊土地頗有遺憾，但去巴黎開闢新的生活，可以找到面向將來的機會，這種前途也是充滿希望的。而留在

艾克斯的其他兩個朋友也從內心羨慕左拉的動身 ——「為我們 20 歲的人，尋找神所賜予的王冠和情人」。臨別前，塞尚、巴耶與左拉約定，只要考試結束，他們就動身到巴黎去，再和左拉一起生活。

　　至此，三個小夥伴甜蜜幸福的同學少年時光戛然而止。

第 1 章　恰同學少年

第 2 章　繪畫之夢

　　1859 年，塞尚的父親，那位靠賣帽子發家的銀行家，在郊外購置了一幢鄉村別墅——「風廬」，用來消夏避暑，希望讓自己躋身於富人階層。但是，與他父親的願望相反，這一切舉動並沒有使塞尚的父親獲得相應的社會地位，並且繼續被本地的社交界所排斥，原因就是他出身低微而且是外鄉人。這種冷淡的社交環境，顯然影響到了心性敏細的塞尚。日後他也像他的父親一樣，成為游離於主流社交圈之外的「寡人」。

　　「風廬」在艾克斯的西面，離市中心大約兩千公尺，占地面積達 15 萬平方公尺，從這裡可以看到遠處的聖維克圖瓦山。這是一幢非常美麗的 18 世紀建築，排列均勻整齊，房屋的正前面有規矩的高窗，可以俯視古木參天的大庭院。

　　它的四周全是圍牆，擁有大量的建築物和附屬的農舍。

　　這幢鄉村別墅雖然沒有改變世人對塞尚父親的看法，卻深深地影響了塞尚的一生，並在他的繪畫中處處表現出來。如今，我們從塞尚的畫中常常能見到那種巨大的房屋、七葉樹的林蔭道、有石造海豚和獅子的池塘、農莊、圍牆等等，這些都是有關「風廬」的畫。塞尚在給左拉的信中也談到了那種清澄之美使他震驚，而他的一生也像「風廬」

　　一樣，經過了各個時期，除了這裡，別無他處。

　　在獲得「風廬」的這一年，塞尚下定決心要成為畫家。

此時，青年塞尚要將自己的一生奉獻給藝術的渴望逐漸在他心中滋長，但這一志向還未取得父親的理解，因為所有的父母對子女的未來選擇都十分慎重。這位飽嘗世態炎涼且富有的銀行家對清貧的畫家行業並不看好，對他來說，干哪一行首先要考慮是否有充裕的物質來保障自己和家人的生存，相較於法官或律師等職業，畫家顯然不是一個很好的選擇。父親甚至對塞尚說：「天才往往死路一條，有錢人才活得下去！」

　　但是塞尚的決心很堅定，他開始在「風廬」的底層製作一幅大型壁畫，描繪夕陽下梨樹的風景。為了提高繪畫水準，他還經常到艾克斯美術館，在那裡臨摹前輩的作品。同時，為了使父親滿意，塞尚不得不繼續讀書，但他越來越被繪畫所吸引，而對法律感到厭煩。遠在巴黎的左拉也一直與塞尚保持著書信聯繫，積極鼓勵塞尚獻身藝術。終於，塞尚把離開艾克斯奔赴巴黎，獻身藝術作為了自己唯一的夢想。

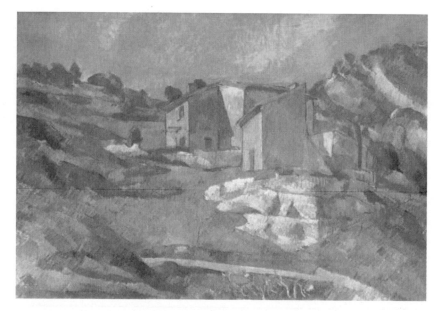

〈普羅旺斯的房屋〉〔法〕塞尚

　　從此，塞尚開始就自己的夢想與父親不斷地溝通，並且
這種努力漸漸有了結果。在 1860 年 2 月他給左拉的信中寫
道，父親已經不反對自己的意願了，甚至還特地詢問了素描
老師基伯先生的意見。左拉聽到這個消息後很高興，立即給
塞尚算了一筆經濟帳 —— 每月有 120 法郎就夠在巴黎生活
了，並補充說：「儘管那樣，我想對你一定有很大的教益。
金錢的價值究竟是什麼呢？這是因為我們懂得腦力勞動的人
仍舊要經常處理金錢問題吧。」興致勃勃的左拉還給塞尚制
訂了一份在巴黎學習期間的時間表：「從 6 點至 11 點到畫

室去畫模特兒。午餐完畢後，從正午至下午 4 點，或在羅浮宮美術館或在盧森堡美術館臨摹……一天工作 9 小時。」

但是，塞尚對巴黎之行猶豫了。首先是塞尚的妹妹病了，這使他不能立刻動身；其次，正如左拉所預料的那樣，如果僅僅用模特兒和石膏進行教學的話，在哪裡都可以，艾克斯當然也可以。塞尚的父親也很快聽從了基伯先生的勸告，這樣，塞尚的巴黎之行成了一場空歡喜。

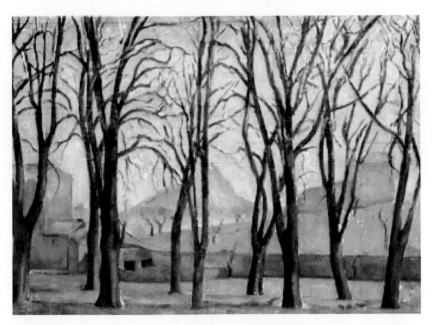

〈風廬的七葉樹〉〔法〕塞尚

於是左拉寫信給傷心的塞尚說：「你首先要使令尊大人滿意，盡量堅持學法律，同時必須頑強地學習過硬的素描

啊！」塞尚似乎聽從了這個意見，左拉又寫信再次鼓勵塞尚：「不可過分感嘆命運，你的這個意見是正確的。歸根到底，像你也說過的那樣，心中有兩種愛 —— 愛女性和愛美的人總是絕望的，這種說法非常錯誤……在你的信中，有一句話使我覺得非常悲哀，那就是『縱然不成功，我也愛繪畫雲雲』。你竟然說不成功，你低估了自己的能力。我不是已經說過嗎？藝術家中有兩種人，即詩人和技師。詩人是天生的，技師則誰都能做。而才華橫溢的你，不怕困難的你，卻嘆息起來了。為了成功，你不能只磨練手指，光做個技師就夠了嗎？」

　　數月之後，針對這個問題，塞尚給左拉回了信，他說：「我恐怕學了法律之後，自己的長處便不能自由發揮了（塞尚終其一生都非常推崇『感性』，他怕理性制約了自己），如果那樣，我想到你那裡去。」

　　左拉回信給他：「要有禮貌地堅持下去，所有一切都決定你的未來，而你的一切幸福，我認為就在於這個未來吧。」

　　然而，左拉給塞尚的鼓勵並沒有取得任何成效。有一段時間，塞尚的灰心和悲痛更加顯著起來，甚至產生這樣的想法：留在艾克斯繼續學法律，丟掉自己的一切美夢為好。最後心性敏感的塞尚竟然開始懷疑自己的才能，開始打消繪畫的念頭，也不再向父親提起去巴黎的計畫了。

左拉看到苗頭不對，又寫信給他，企圖使他振作起來：「最近讀了你的信，知道你好像真的灰心了，除了把畫筆拋向天花板之外，什麼都不做了。你不停地感嘆孤獨，你疲倦了。這種可怕的倦怠不就是我們共同的毛病嗎？不就是我們這一代的創傷嗎？所謂灰心不也就是扼住我們咽喉的這種憂鬱行為嗎？……讓我們恢復健康吧！讓繪畫的想像力自由放任地飛翔吧！再者，我相信你，即使我將你推到壞處，這種惡果也會落在我自己的頭上。拿出更大的勇氣來，在走上荊棘的道路之前好好想一想。」

　　這期間，塞尚優柔寡斷的一面表露無遺。他並沒有被好朋友的這些鼓勵所打動，而是一味消沉，退縮不前。過去對待朋友很有耐心的左拉在各種勸告無效後，終於發怒了，他在信中寫道：

如果有一天你厭倦了繪畫，那不是成為狂人了嗎？繪畫不是消磨時間和雜談的話題，不是不學法律的藉口，如果是這樣，那麼你的行動便能理解了。因為一下子把事物推向極端，家庭裡便不會有新的事情。不過我認為繪畫是你的天職……所以我才對你多嘴……

要是不好好用功而有所作為，那麼你對我來說只是個神祕人物，或者是個莫名其妙的無能者。如果你不希望二者居其一的話，便出色地去完成你的使命。

相反，你如果希望是這種結局的話，那麼之前的一切我覺得

莫名其妙。你的信有時使我抱有很大希望，有時立刻使我抹殺希望，最近的信就是如此，幾乎要向你的夢致告別辭。你在那封信中說：「我已經什麼都不想說了，因為我的行動和說法完全相反。」這種話我怎麼努力去理解也不明白，我對這種話設立各種假定，但一個也不滿意。那麼你的行動究竟是什麼？無疑是懶漢的行動。但不是說一點兒值得佩服的事都沒有，比如你增加了對法律的厭惡以及你向父親請求要去巴黎做藝術家。這兩個問題之間一點兒矛盾也不會有，你的行動是怠慢法律學習而去美術館，只有繪畫才是你所從事的工作。那麼這不是很好嗎？因而你的行動和希望之間不是可以認為完全一致了嗎？與其問我所講的你懂嗎？不如說，不可發怒呀！你缺少力量，那是指思想上還是行動上呢？不管怎樣，你是害怕疲勞的，你的想法只有付諸流水，放任自流……我想把以前說過不知多少次的話最後再重複一遍，請允許我以朋友的名義直說。從種種關係來看，我們很相似，但我站在你的立場上，非誓死冒一切危險不可，在畫室和律師席這兩個不同的未來之間毫不猶豫。我同情你呀！你卻苦於躊躇。

假定是我，這就成為破幕而出的新動機了……歸根到底，成為真正的律師還是真正的藝術家？不過，請不要成為一個穿上了被繪畫弄髒了律師服那樣的無名之徒。

在左拉的這封信中，他不是作為一個作家來對塞尚講話，而是作為一個反抗塞尚的不安定、軟弱、優柔寡斷的

真正強人、知心朋友來對塞尚講話。讀完信的塞尚有點動心了，然而這還不足以徹底改變塞尚那種麻木冷漠的感覺。

於是左拉又寫道：「你沉默了嗎？那麼你將如何進行下去？下怎樣的結論？叫得最響的人並非正確，要冷靜地、理智地談。請談談，怎樣談？……」

有志者事竟成。在左拉不斷地、耐心地鼓勵下，塞尚漸漸停止了法律的學習，並完全熱衷於繪畫。在艾克斯的素描學校裡，又出現了塞尚的身影。

左拉信中有關巴黎模特兒的記載，讓塞尚很感興趣：「你那有關模特兒的記述很有趣，按照謝揚（他們共同的一位朋友）的說法，巴黎的模特兒已經不新奇了，但我總覺得不能克制似的……」

塞尚不僅在基伯教授的畫室裡學習，還經常到野外去，即使冬天也不怕冷，坐在冰冷的地上用功繪畫。左拉對此表示衷心贊成，他寫道：「從那個消息可以推斷你作為不屈不撓的藝術家對工作所具有的熱心，我感到非常高興。」

伴隨著這種刻苦的努力、對夢想的堅持，塞尚以他的勇氣、自信和頑強，堅持要求父親同意他的巴黎之行。這種堅毅打動了塞尚的母親，她同意兒子去巴黎選擇自己的道路：「他不是叫保羅這個名字，而是像魯本斯和委羅內塞一樣，天生是個畫家。」

　　父親則相對理智和頑固得多，他將兒子的懇求當作一般
孩子的任性行為，認為是朋友左拉慫恿的結果，對兒子他只
給出一些模棱兩可又貌似正確的勸告，比如「不要太鑽牛角
尖」、「再稍微慢一點，別慌」、「明確目標以後再往前走吧」
……諸如此類的話。但是，在長久的僵持後，塞尚的父親屈
服了。因為兒子與家庭逐漸疏遠，就是回了家也一言不發，
長此以往，家庭生活肯定要破碎了。面對這種僵持的局面，
銀行家終於同意了兒子的請求。不過他仍抱有微弱的希望，
這位父親告訴兒子：我讓你去巴黎試試運氣，去實現自己的
夢想，但是如果在巴黎感到無聊，就立即回來，恢復大學生
活，或者來自家的銀行工作。

　　這次談話決定了動身的日子，而且很突然，塞尚甚至來
不及通知左拉。1861 年 4 月底，21 歲的塞尚就迫不及待地
和父親及妹妹瑪麗向巴黎進發。抵達巴黎後，大家一起為塞
尚尋找合適的住宿地。安頓好以後，父親和妹妹便回艾克斯
去了。這樣，塞尚終於來到了他認為可以自由地實現他的繪
畫夢想的巴黎。

〈聖維克圖瓦山和風盧〉〔法〕塞尚

第 2 章　繪畫之夢

第 3 章　來去匆匆巴黎行

　　塞尚剛剛到達巴黎的時候，因為滿懷熱情，事業心特別強，左拉為此還寫信給巴耶，發牢騷說他們見面的機會太少了。不過總的來說，這兩位昔日的夥伴見了面還是異常激動，而且左拉發現塞尚的父親對自己非常親切，曾經的怨恨似乎都煙消雲散了。

　　一切都在朝著好的方向進行：塞尚的父親一走，左拉就盡地主之誼，高興地帶著塞尚欣賞巴黎風光，他們一同參觀美術展覽會，或者在禮拜天去巴黎的郊外遊玩。當然，郊遊免不了要花錢，不過塞尚的銀行家父親及時地匯來 125 法郎，這是他一個月的生活費。在左拉的合理支配下，塞尚沒有一下子花光。在繪畫作品中，他們尤其喜歡 19 世紀浪漫派畫家阿里・謝費爾的畫和法國文藝復興時期最著名的雕塑家古戎為「無辜者之泉」創作的裝飾性浮雕作品，前者有著浪漫主義派的詩情畫意，後者則淋漓盡致地表現了古典主義的美與青春。

　　然而歡樂的時光總是太過短暫，不足一個月，這位雄心勃勃到巴黎來為藝術獻身的銀行家之子開始在興奮之餘感到一絲淡淡的厭倦，他寫信給朋友約瑟夫・攸奧說：

> 雖然我不想唱悲歌，但坦白地說不太愉快。我以為離開艾克斯就能擺脫那些令我絕望的憂鬱，可是一切都沒有變，只是變了地方而已，雖然我拋棄了雙親、朋友和天天見面的人，試圖甩掉那種可怕的感覺，可是絕望和憂鬱仍然緊緊地跟著

我。當然，這些都是沒出息的話……不過還有值得高興的地方，我遊覽了羅浮宮、盧森堡和凡爾賽宮，你知道，那裡有多少值得讚歎的藝術品和建築物啊！ 這一切實在太美了，美得令人吃驚……哈哈，你大概覺得我是一個巴黎人了！

我還參觀了沙龍，對於一顆幼稚的心來說，尤其是像我這樣打定主意為藝術獻身的人，這真是個好地方。因為你可以看到，一切藝術與衝突都在這裡匯合，一切趣味與傾向都在這裡聚集。我給你談談這兒的美景吧，你可以當作催眠曲來聽。

伊凡的戰爭場面非常恢弘，給人一種光輝燦爛的感覺。比爾斯的技巧好極了，筆法可以用精湛絕倫來形容。這些人用他們的熱情，畫出了震撼人心的場面。

還有各位前輩偉人的肖像畫，這些畫都色彩繽紛，他們的個子有大有小，身材有長有短，長相美醜不一，精彩極了。

畫裡有寧靜流淌的小河，也有帶來無限希望的日出，時間和生命透過日昇月沉融化於我們眼前的白晝和黃昏；那些遼闊、寧靜、冷峻的俄國大地，那些熾熱、冥想、流動的非洲天空；這兒有土耳其人陰險狡詐的嘴臉，也有人類天真爛漫的微笑；有美麗的少女，她慵懶自在地橫躺在黃色的毯子上，舒展著雙臂，展示年輕而美麗的乳房；我們純潔可愛的邱比特們，揮動著他們白色的翅膀，在空中飛翔；還有年輕貌美的女子，正貪戀著鏡中的青春；有席羅姆和阿蒙，格雷茲和卡巴奈，牟勒、庫爾貝和居丹，他們都在為最後的勝利和榮譽而激戰著……

還有梅索尼那的傑作，他的作品我全看過了，但還想去看一

遍。徜徉於藝術的殿堂，我覺得自己已經醉了，為此我感到心滿意足……

　　雖然塞尚很喜歡巴黎的藝術氛圍，也對那些沙龍大師們讚不絕口，但他的心情依舊憂鬱，即使有好朋友左拉的相伴也無濟於事。後來，他甚至開始討厭巴黎，更壞的是，他不喜歡自己的工作，並感到厭煩。於是，最善於懷疑自己的塞尚又開始懷疑自己了，他認定巴黎之行糟糕至極。他對左拉說自己想要回艾克斯做個普普通通的公司職員，他被自己打敗了，想要逃回象牙塔裡去。

　　面對自暴自棄的塞尚，多年來的通信和努力毀於一旦，絕望的左拉於 6 月 10 日寫信給巴耶說：

　　我難得見到塞尚……早晨他到斯韋茲裸體畫室去，而我在屋裡工作……他離開畫室就到維爾維攸的家去，成天畫畫。一回家就吃晚飯，睡得很早，我沒有機會碰到他，也沒有機會跟他說話。

　　保羅和中學時代一樣，仍然是個優秀的、富有幻想的青年，獨特的東西迄今尚未消失，但他依然喜歡懷疑自己。剛到巴黎不久，他就跟我說要回艾克斯，這證據足夠了吧？他剛到巴黎，就對自己的前途滿不在乎，這似乎是為了擺脫過分追求榮譽而帶來的妨害，這樣當然很好，不會鬧出什麼亂子，但他的性格一點兒都沒變，還是固執己見，一點兒都不想改變自己的想法。

我呢？我的態度很簡單，盡量不妨礙他，不妨礙他的夢想，就算是想勸解他，也是盡量繞著圈子，不想被他發現，免得傷了他的自尊。為了保持我們的友誼，我非常順從他，如果他不想跟我打招呼，我也絕不勉強跟他握手，他是個善良的人……總而言之，我完全地抹殺了我自己，隨時迎合他的情緒，盡量不打擾他，而他所要求的親密程度則因心情而異。我猜想保羅對我的態度一定感到很驚訝，但對我來說，他仍然是那個善良的、理解我的，同時也是我所欣賞的知心朋友，只是每個人的天性不同罷了。我不想喪失這份友誼，因此經過仔細考慮，決定順從他的性情。

和你保持友誼，可以講講道理，但如果我這樣對他，那就完蛋了。無論如何，我們之間並沒有飄著什麼烏雲，無論何時，我們都牢固地結合在一起，不管怎麼說，這不過是些偶然發生的小事。

塞尚情緒變化無常，喜怒不定，左拉的心情也跟著高低起伏，就連寫信的調子也是如此。就在寫了這封信後，左拉對自己的批判很後悔。左拉的提醒無疑是善意的，但顯然引起了塞尚的不快。

不過我們這位憂鬱王子也有心情好的時候。夏天到了，左拉剛從馬爾科西斯回來，塞尚就親熱地出來迎接他，此後，他們每天有 6 個小時待在一起。塞尚給左拉畫肖像，畫累了，就一起去盧森堡公園吸菸，話題也有種種改變，特別是談論

起繪畫。兩人對往事的回憶在話題中也占了很大的比例。此外他們的談話還會涉及未來，希望彼此的心靈能真正地結合在一起，偶爾還談論一下「成功」這個讓他們覺得可怕，但又不得不面對的話題。

但好景不長，左拉覺得塞尚對自己越來越沒信心，快要到達極點了，這位未來的大畫家動不動就要回艾克斯去當個普通職員。為此左拉絞盡腦汁，他希望塞尚待在巴黎，實現自己的夢想。左拉反覆向塞尚證明回鄉當個普通職員的舉動是多麼愚蠢，塞尚短時間內也會聽從這一勸告，繼續工作，但過不了多久，就顯然故態復萌了。

左拉預料到塞尚回家鄉後會放棄自己的藝術夢想，於是盡一切力量挽留。左拉寫信給巴耶，希望巴耶告知塞尚他也要來巴黎的事情。左拉認為只有巴耶也過來，三人團聚，過上從前的生活，才能留住塞尚。

塞尚的生活既單調又無聊，與此相反，左拉的工作卻很緊張。其實，他在塞尚初到巴黎時就辭去了碼頭的工作，在這之後，沒有再找工作。他曾這樣形容自己的狀況：「既無職業又無金錢，前途茫茫，被拋棄在巴黎的馬路上。」所以他得打起精神，應付生活中的一切。

左拉急切地呼喚巴耶：「……往日的回憶和友情會沖淡所有的不快，給這一切塗上美麗的色彩……你快點來吧，這樣我們就不會再寂寞了。」

事情已經到了緊要關頭，塞尚想要回艾克斯的念頭越來越強烈，並占據著他的身心。有一次，左拉無意中走進塞尚的房間，看見他的行李已經完全整理好，顯然這位猶豫不定的年輕人正準備回鄉。左拉馬上要求他幫自己畫幅肖像，借此挽留他的朋友。

　　塞尚很高興地接受了，開始專心致志地畫畫，回鄉的事暫時被壓下來。塞尚對他畫的肖像進行了兩次修改，但仍然不滿意。於是，左拉第二天清晨去塞尚的小房間，請求擺姿勢，讓他重新畫自己。但顯然，這次失敗了。

　　塞尚的皮箱打開著，各種東西凌亂地堆在一起，抽屜已經空了。他的面色很憂鬱，但卻異常冷靜：

「明天我要回艾克斯去了。」

「那我的肖像畫怎麼辦呢？」

「你的肖像畫？現在已經弄破了，今天早上還畫了一下，但它變得更壞了，而且我把它弄破了。我要回去！」

　　面對態度堅決的塞尚，左拉不抱任何希望了。他停止思索，和塞尚一起去吃午飯，直到晚上都沒有離開過他。

　　他們仍像平常那樣友好，離別時，塞尚甚至和他約定留在巴黎，但左拉看出這不過是拙劣的敷衍，他猜測塞尚不是本週，就是下周就要回艾克斯，反正終究是要走的。

　　儘管如此，在等待中，左拉還是再次燃起了微弱的希望，他在給巴耶的信中說：「保羅是個有才華的人，能成為偉大的畫家。但他缺乏堅持的毅力，因為一遇到小障礙就絕望了。如果他要避開各種煩惱的話，我就反覆勸說，可無濟於事，他仍一定要回去。」

　　看在左拉殷切地挽留的面子上，塞尚勉強待到了 9 月分，然後便回艾克斯去了。這是個冷冰冰的離別，同時他們也不再通信。左拉認為塞尚在巴黎雖然非常用功，但心性幼稚，不能克服困難去適應新的生活。不出左拉所料，塞尚離開巴黎後放棄了繪畫，進了父親的銀行。

　　待在巴黎的這段短暫歲月，左拉待在塞尚身邊，對他進行照顧、保護和鼓勵。但塞尚生性急躁、不安定，雖然有優良的品格和天才，但還有難以接受勸告的固執的一面。

　　左拉費盡了心機也沒用，對塞尚的回鄉可以說是完全絕望了。

　　看起來是這樣的，左拉一直挽留塞尚，而塞尚一直要求回去。但事實上，後來左拉自己也猶豫了，連他也開始希望塞尚回鄉。因為雖然他從塞尚給自己的畫中可以看到塞尚身上有天才的萌芽，但他卻無法催開嫩芽，所以他放棄了。

　　在這個時期塞尚給左拉所畫的肖像中，保存下來的只有一幅。它是一幅以明暗對比來表現左拉側臉的畫稿。黑暗的背景、強烈的光線，突出了左拉的額頭，濃密的鬍鬚與白色

形成鮮明的對比，使得整個形象顯得有點粗暴。

　　從左拉的信中可以看出，塞尚與一般畫家不同，他從不在模特兒擺姿勢時畫畫，而是等這些模特兒擺完了姿勢以後再畫他們。當模特兒擺姿勢時，塞尚努力研究整幅畫所要呈現的色調和表現，偶爾在畫布上畫幾筆，定好調子；通常情況下，他在模特兒離開才開始工作，整個作畫過程中沒有模特兒，只有重新需要擺姿勢的時候，才會再請模特兒回來。

　　這是身為肖像畫家的塞尚一生所遵奉的手法。

　　與此相反，塞尚畫風景或靜物的時候，則會不斷地觀察所畫的對象。這恐怕是由於模特兒在眼前只會使他心神動搖，不能集中注意力，在某種程度上妨礙了他工作的緣故。

　　這就可以理解為什麼塞尚如此執著地要求回去。而讓塞尚巴黎之行幻滅的，是自己還是左拉？這兩個人為了不再孤單，都認為需要那種完全的結合、絕對的一致，而這種一致在兩人之間始終沒有形成，也注定不會形成。因為世界上沒有兩片完全相同的樹葉，當然也沒有兩個相同的心靈。

　　事實上，塞尚在巴黎給自己畫的自畫像更有趣味，完整而清晰地展現了他當時絕望混亂的心境。首先他用拍下照片的方法給自己畫畫，但不是完全忠實於照片，而是有了改變：或者將下巴延長，或者把臉部線條加以起伏，或者給睫毛加上調子，以致完全改變了面目的表情，照片中優美平和的臉龐變成了畫像中用銳利的目光面對命運的野蠻人。

　　這種目光給他的肖像帶來不可思議的生氣，連帶照片上也彷彿沾了這種逼人的生氣似的。這是個被懷疑折磨殆盡的犧牲品、一個對一切感到幻滅的憂鬱症患者、一個對他人甚至自己進行永遠反抗的不屈者 ── 一個真實的塞尚。

　　與此同時，左拉在巴黎度過了一生中最辛酸、最絕望的時期。他埋頭於思考和寫作，塞尚的離開使他感到痛苦，後來他寫的信證明了自己當時絕望的心境，他對塞尚說：「為了使我們的友誼健康地成長下去，也許需要普羅旺斯的太陽。」在他給巴耶的信中，同樣表達出這一絕望：「這是他的最後決定嗎？但願他的心情不再起變化。」

塞尚根據照片畫的自畫像

一如左拉預期的那樣，銀行的工作剛開始不久，繪畫的「惡魔」又奪去了塞尚的心。在銀行的辦公室裡，塞尚只想到羅浮宮和魯本斯、德拉克羅瓦的畫。曾被懷疑的事情、所有巴黎糟糕絕望的經歷都被他拋在腦後，忘得乾乾淨淨，而日益增長的對畫畫的欲望占據了一切。於是就有了那首塗在「塞尚·卡巴索銀行」的帳簿上的名詩：

> 銀行家塞尚，
> 看到未來的畫家從自己的帳房裡產生出來，
> 嚇得發抖。

　　此時，塞尚的父親逐漸意識到，讓自己的兒子在銀行做繼承人或者在法庭扮演激動的律師這類事情，根本無法辦到，他再也不想把兒子留在自己身邊了，而是隨便他愛好什麼。1861 至 1862 年，塞尚恢復了從前的生活，仍像以前那樣，和朋友柯斯特、攸奧、索拉里一同進素描學校，重新專攻繪畫。

　　雖然因為巴黎之行，左拉和塞尚有了短時間的隔閡，不過中斷了幾週的信由塞尚重新開始，左拉立刻寫了回信：「好久沒寫信給你了，不知是什麼原因。對於我們的友誼來說，巴黎毫無價值了。給我們之間帶來冷淡的是那可惡的誤傳，或者是誤解的環境，以及過分誇張的居心不良的言辭。那怎麼行呢？我還是選擇相信你。」

　　與此同時，左拉在巴黎的境況也有所好轉，進了一家出版社工作。巴耶也來到了巴黎，進了離左拉不遠的理工科學校，兩人聯繫密切。這年夏天，三個昔日的小夥伴像過去那樣，重新聚在艾克斯，並在充滿珍貴溫暖回憶的氛圍中度過了整個暑假。據說左拉在這年夏天開始寫〈克洛特的懺悔〉。這是一本奇異的書，混著激烈的青春和活力，從某種程度上說，它模仿並損害了浪漫主義。左拉是以追憶兩位朋友的形式來寫這本書的，並把這本書獻給了他們，這兩位朋友是他表白其戲劇性的愛的對象。

　　〈克洛特的懺悔〉花了左拉三年時間才寫成，在其處女作〈給尼儂的故事〉出版一年之後，即 1865 年 10 月，由巴黎的拉克羅瓦書店出版。

　　年輕的小說家左拉當時正忙於創作，這種進取精神無疑感染了好強的塞尚，促使他產生再度去巴黎的願望。但是第一次旅居巴黎的失敗經歷使他反省，也使他變得更加謹慎，塞尚便將對未來生活的藍圖設計全權委託給左拉。

　　左拉對此回答說：「我完全同意你的想法 —— 是來巴黎工作還是閒居在普羅旺斯，我認為這是服從諸流派還是發展獨創性的問題。」

　　塞尚再次聽取了左拉的意見，打算在艾克斯住到年底，然後到巴黎。他正忙於畫〈堤壩風景〉，還特別畫了看守堤

壩者的裸體像。這座堤壩是由左拉的父親開始動工建造的，後人以工程師法蘭沙瓦·左拉的名字稱呼它。塞尚經常和左拉一造成這裡，或察看工程的進度，或在山間大湖裡游泳。這是他們喜愛的散步路線之一。

留在艾克斯的塞尚，找到了比自己年輕幾歲的朋友 —— 紐瑪·柯斯特，兩人一同上素描夜校，以相同的素材展開創作。塞尚一到巴黎，就立刻給柯斯特送上詩篇，回憶二人共同學習的時刻：

> 多麼令我思慕呀！
> 吃過便當，
> 拿起調色盤，
> 將有岩石的風景亂塗在畫布上。
> 那是去托爾斯牧野的事……
> 你滑倒在潤濕的窪地上，
> 那個險些折斷腰的地方……
> 還記得那奸細躲藏的草叢嗎？
> 枯葉在冬意中喪失了生氣，
> 草在河邊褪色，
> 被陣風搖動的樹木像無際的屍體，
> 在空中以禿枝搏鬥。

1863 年年底，塞尚打算動身去巴黎。在這之前，父親已得知兒子一心撲在繪畫上，也只好同意兒子再赴巴黎，但他

認為在公立畫室認真學習才是最好的辦法，所以塞尚與父親約定，只要去巴黎的話就進美術學校。

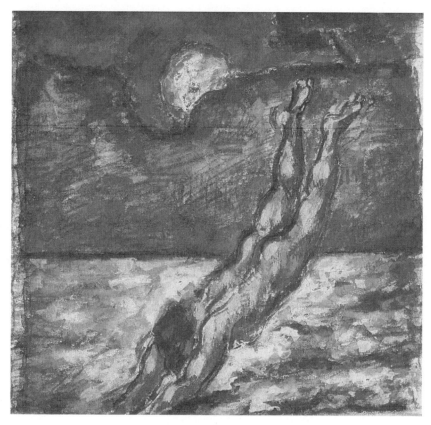

塞尚早期作品

第 4 章　初涉畫壇

1864 年年初，青年塞尚第二次來到巴黎。

塞尚的青年時代，法國正處在一個社會大動盪、大發展時期。這一段時間，法國經歷了法蘭西第二共和國（1848 ── 1852）、法蘭西第一帝國（1852 ── 1870）和法蘭西第三共和國（1870 ── 1940）三個階段，社會上新舊勢力鬥爭激烈，法國民眾爭取自由和民主的呼聲日益高漲。當時的法國已經成為歐洲反封建、反教會和新興資產階級思潮的策源地，湧現出了一大批哲學家、詩人、作家和科學家。當時的法國，到處充滿著改革的氣氛。社會上瀰漫著對舊制度、舊思想的不滿。印象主義畫派就是在這種條件下產生的。

塞尚經常與巴耶見面，同時也與柯斯特通信。柯斯特告訴他，自己不幸中了徵兵籤，要去服兵役。塞尚為此寫了一封長信安慰他，說「即使當兵也有某些道路可走，在巴黎有時也看到士兵聽美術學校的解剖課」。塞尚還勸柯斯特最好在適齡期間志願在巴黎服兵役，在信的最後，他以個人問題結束：「說到我自己，頭髮和鬍子可比才能長得快多了，儘管如此，我對繪畫仍不會灰心。羅姆巴爾曾說『畫，拚命大量地畫，畫出感到滿意的作品來 』。但我還沒有去看他的素描……父親還沒有叫我回去，我就預定 7 月前後回艾克斯吧，但在回家前還想動筆。兩個月內，即在 5 月分，我要舉辦去年那樣的繪畫展覽會，如果你到這裡來的話，就一起去看看。」

塞尚信中所說的繪畫展覽會是一種官方贊同的藝術沙龍，以保守主義為主，繪畫的主題必須符合越來越苛求的中產階級價值觀，色彩的效果比顏色的和諧更能受到人們的欣賞。如果畫作不符合這個規則，那就準備好跟三個敵人抗衡吧！ 他們是大眾、批評家和官方藝術家。所以，在這種情況下，巴黎的藝術沙龍展出的實際是一批中規中矩、沒有新意的畫作。這批畫作由一群極其嚴苛的評審挑選出來，毫無疑問，他們是學院派的老學究，並且理所當然地認為學院派的規則是至高無上的。

　　1863 年，也就是塞尚信中說的「去年」，由於繪畫展覽會的評選規則過於嚴苛，一共拒絕了 500 多件藝術作品。

　　這些落選的畫家非常不滿，他們聚在一起進行抗議，使得政府不得不退讓一步，提供香榭麗舍大道作為「沙龍落選展」的展覽場地。很快，這個地方成為向官方表達不滿的場所，它吸引了大批的藝術家和普通民眾。在這次展覽中，畫家愛德華·馬奈的〈草地上的午餐〉成為其中最重要的作品。它不僅在藝術手法上與學院派完全不同，而且違反了大眾的審美觀和道德感，毫無疑問，這是現代化的宣言，是對保守主義顛覆性的宣言。這幅畫轟動全國，這件事也就成為印象主義的發端。印象派的代表人物中有被認為是現代主義藝術運動先驅的馬奈，有印象派創始人之一的莫內，以及竇加、畢沙羅、西斯萊、雷諾瓦等。印象派主張根據太陽光譜的七

色去反映自然界的瞬間印象，採取在陽光下直接描繪景物的創作方法，對繪畫技法的革新有很大影響。

塞尚以為巴黎的藝術沙龍會為落選的繪畫再次舉行展覽，但顯然這是他的誤解，公眾不歡迎這種畫風，而這種明顯的敵意是審查員最好的藉口 —— 既然公眾不接受這種風格，那麼何必舉行這種惹人嫌的展覽呢？於是塞尚的願望落空了。

與此同時，他參加了巴黎美術學院的入學考試，但沒能被錄取。一位參與評分的老師說：「塞尚的色彩感覺是很好，但畫法太極端了。」顯然官方並不歡迎這種「濫用顏色的傢伙」，於是塞尚轉而進了蘇維士學院繼續畫畫。在這裡，年輕的學生如庫爾貝、德拉克羅瓦，對色彩也很著迷，塞尚很快與他們走到了一起。

不管怎樣，對塞尚來說，去年的沙龍展覽會足以使他受益一生，因為那場展覽會最成功也最「臭名昭著」的正是馬奈的〈草地上的午餐〉。塞尚以一位年輕人特有的狂熱和革命熱情來看待這部作品，對他今後的藝術產生了深遠的影響。這幅作品所要展現的主題 —— 直接表現塵世環境，其某種程度上的原始主義，緊緊圍繞了塞尚一生，他甚至從未放棄過要以類似的思想來實現同樣偉大的構思。

不僅如此，在去年的落選畫展中，塞尚經人介紹，還結識了馬奈和雷諾瓦。塞尚非常佩服馬奈的寫實功力和色彩運

用，對他的作品進行過許多次臨摹。不過他認為馬奈的畫不夠生動，但他自己的畫在別人看來，就是不斷地把顏料往畫布上倒，以致人們在背後稱他為「將顏料放在手槍裡發射出來的傢伙」。

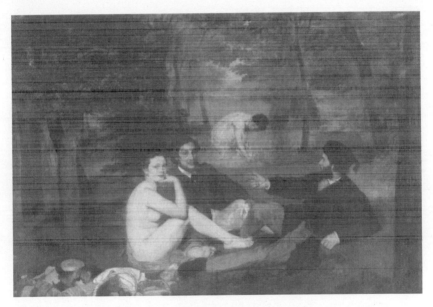

〈草地上的午餐〉〔法〕馬奈

　　按照預定計劃，塞尚 7 月分回到艾克斯渡假，同行的還有巴耶，左拉則忙於寫作，一個人留在巴黎。終於，這一年年底，左拉的處女作〈給尼儂的故事〉出版，故事腳本像夢一樣展示了普羅旺斯的一隅晴空 —— 浪漫而優雅，評論家對這種調子持肯定的態度，因此本書很受歡迎。

　　由於處女作在相當程度上獲得成功，左拉變得很忙，他終於能靠寫作養活自己了。1865 年年末，左拉的第二部小說〈克洛特的懺悔〉出版了，然而這個故事腳本完全違背了評論家們的心願，因為他們期望的是〈給尼儂的故事〉那種優雅的調子，而不是「內容淫穢的小說」。不言而喻，這本書受到了冷落，這種冷落甚至在左拉的小團體內普遍存在，大家都憤怒地表達了這種失望的情緒。〈克洛特的懺悔〉的出版無疑影響了左拉的生活，這位現實主義作家的「大膽用語」引起了警方的注意。左拉被迫辭去出版社的工作，並決心「完全獻身於文學」。

　　然而，讓所有人意想不到的是，正是這本不太成功的書，開始讓塞尚出名，至少為人所知。做這件事情的是他們共同的老友，艾克斯的文學評論家 —— 莫里斯·勞克司，左拉的處女作也是由他介紹給本鄉的。這次，他依然力挺好友，寫了一篇極為精彩的介紹文章，而左拉的這部小說恰恰是獻給塞尚和巴耶，所以機緣巧合之下，別人知道了左拉還有一個畫家朋友，而且從某種角度上說，還是個優秀的畫家。文章寫道：他們幾個都是同窗好友，一群艾克斯人，善良純潔的友誼把他們聯結在一起。青蔥歲月的他們對未來有著什麼期望呢？那時候還沒有明確的目標，但無論如何要努力學習、艱苦奮鬥……他們用牢固的友誼互相結合起來，但

未必是用真、善、美的鎖鏈結合的。

有人喜歡柏拉圖，也有人選定亞里斯多德。有人稱讚拉斐爾，也有人在庫爾貝面前恍惚。

相同的興趣愛好使他們擁有深厚的友誼，對〈紡織女工〉（這當然是指米勒的畫而言）比〈椅中聖母〉更為喜愛的左拉，將這本書獻給兩位熱烈信奉他流派的人 —— 保羅·塞尚先生和巴蒂斯廷·巴耶先生。

塞尚先生，這位艾克斯人，為了心中的夢想去巴黎求學，他給我們留下的是一個堅強不屈的用功者形象，他的誠實和善良都使他成為一個好學生。由於他不屈不撓的精神，我們相信，塞尚先生將作為一個優秀的畫家而出現。

塞尚先生是利維拉和佐爾巴倫的極力讚美者，他以自己獨特的手法繪畫，使作品富有個性。我在畫室裡看過他的作品，即使不能預言他將取得那些一流大師那樣輝煌的成就，仍然可以肯定他的作品絕不是平凡的東西。平凡在藝術上是最壞的事，如果職業是做泥瓦匠那倒沒什麼，但既然是畫家，就一定要做一個完全的人，否則非得痛苦地死去。

但我們堅信塞尚先生不會這樣死去。他少年時代養成了許多優秀的品格、良好的習慣，有頑強的勇氣和對藝術的執著追求。塞尚先生認為，只要透過努力，絕對沒有達不到目的的事情，他本人就是這樣做的。

　　塞尚先生是一個能使評論家激動的畫家，如果沒有推銷嫌疑的話，我真想現在就談談他的畫。不過塞尚先生是一個很謙虛的人，認為現在的畫還有很大改進的地方。而我認為挫傷藝術家那細膩敏感的情緒並不太好，所以就此擱筆，讓我們都拭目以待塞尚先生作品公開展覽的日子吧。到時候，我認為，不止是我，所有人都會談論他的作品。

　　他們的另一位朋友，在一份名叫〈埃哥提‧波修‧丟勞〉的報紙上發表了相似的報導，他以同樣的語氣肯定了塞尚和巴耶在藝術和科學道路上將成為傑出的人物。

〈自畫像〉〔法〕塞尚

　　塞尚此時比焦頭爛額的左拉幸福，不需要賺生活費，因
為父親給他津貼。但他那一有錢就花光的個性還是使他常常
身無分文。於是塞尚試圖賣畫，但都不太成功。一天，塞尚
在尋找有錢的美術愛好者的時候，遇到了窮朋友，音樂家基

伯納爾。他看到塞尚手中的兩幅畫讚不絕口，塞尚便將畫送給了他。雖然沒有找到有錢的美術保護人，但顯然，塞尚因為發現真正的賞識者而更加高興。

回到艾克斯的塞尚，生活平靜，煩惱的事情也比在巴黎時少很多。他悶在「風廬」埋首工作，誰都不見，而這時期他主要是畫肖像畫。

塞尚喜歡的模特兒之一是他的一位名叫多米尼克的伯父，父親也零星做過幾次模特兒，塞尚的兩個妹妹，以及阿西攸・安波勒爾、安東尼・瓦拉勃萊格、馬利翁等朋友同樣是他的模特兒。

在塞尚勤奮作畫的感染下，父親允許他裝飾大廳板壁，於是他立刻著手畫倫克萊的〈田園舞蹈〉。塞尚用黑色的陰影來突出綠色的田園，顯示了他在色彩運用方面的悟性。

在〈田園舞蹈〉的對面，是一幅名叫〈下降幽界的基督〉的畫，很明顯是對畫家塞巴斯丁・德爾・比翁的臨摹。

板壁的四面，是著名的〈四季〉，每邊一幅：

〈四季〉

　象徵春天的是一個年輕的女人，她穿著紅色的裙子，提著一串長長的花，正從花園的臺階上下來。背景深處，黎明的天空下，立著一隻裝飾用的花瓶。天空的顏色越高越深，從淡淡的粉色過渡到藍色。象徵著春風徐來，大地百花盛開的生命和活力。

　夏天，是一個坐著的女人，她的膝蓋上放了一捆金黃的麥穗，腳邊放了兩種代表夏天的水果 —— 西瓜和無花果，在這些水果的下面，還有兩捆金黃的大麥穗。象徵著豐收的喜悅。

象徵秋天的女人在頭上頂著一隻大水果籃，水果籃裡停著烏鴉。從某種程度上說，這幅畫可以解釋為什麼塞尚把〈四季〉戲謔地署名為「安格爾」。因為眾所周知，安格爾是 19 世紀新古典主義大師，以「清高絕俗和莊嚴肅穆的美」著稱，他是學院派繪畫的必修課程，加上安格爾求學時順利考取了巴黎美術學院，而塞尚則因「不幸濫用顏色」，遭到官方拒絕，因此這個署名似乎有種「踢了官方美術的屁股」的反諷。

而冬天，是一個坐在火堆前的女人，背景是佈滿星星、多雲的夜晚。

事實上，〈四季〉是一幅滑稽畫，以諷刺 15 世紀那些拙劣的壁畫，塞尚在這裡受到 16 世紀義大利畫家桑德羅‧波提切利的影響，〈春〉的構思 ── 拉長的女性形象可見一斑。

除了肖像和壁畫，塞尚還在學習群像的各種構圖手法。

這些畫，有時進行得很慢，有時進行得很迅速，都是些〈巴加那爾〉或〈草地上的午餐〉之類的仿作，但擁有不平凡的個性。之所以說它們有個性，是因為這些畫想像豐富，充分體現了塞尚的創造力，甚至連他自己也被這種創造力所感染，產生出真正的工作熱情，甚至來不及研究自然。

但這些畫的畫面都很沉重，看得出他工作時間很長，而且十分辛苦。從他這一時期的構圖中，可以看到他遇到了非

常大的困難，因為這些構圖有些意義不明，有些深度不夠，以至於後來塞尚放棄了這些複雜的構思，而專注於突出前景的人物了。要知道，儘管塞尚擁有罕見的天賦，但卻缺少一種相對平常的構圖技能，塞尚離這一點相當遠。

他想把內心的視覺表現出來，但早期進行得並不順利。

無疑，塞尚喜歡想像，這些想像表現在塞尚初期的作品中，肖像畫就是很好的說明。他在構圖時，那種激動而不安的情緒占多數，然而一旦畫上去，卻有一種莊重感。

他在畫肖像時，喜歡從模特兒的正面畫，而且盡量追求簡單。

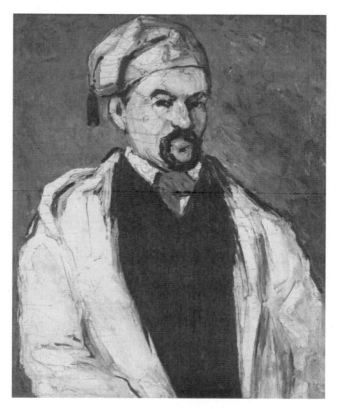

〈多米尼克伯父〉〔法〕塞尚

　　這個時期塞尚創作的作品在繪畫技法上與以往不太一樣，如〈多米尼克伯父〉肖像畫那樣，塞尚早期的肖像畫色調飽和、豐富，清晰地揭示了他天賦異稟的基本特徵。在這幅作品中，黃褐色肌膚的調子在厚重的、由白色顏料堆積而成的背景上浮現，讀者能夠從中感受到某種激烈強悍的東西。

它在色調轉換方面擁有一種新的細膩、敏感，所有這些因素使得人物給觀眾留下一種更為強烈的印象。從某種角度上說，這已是本真的塞尚，儘管還不完全。

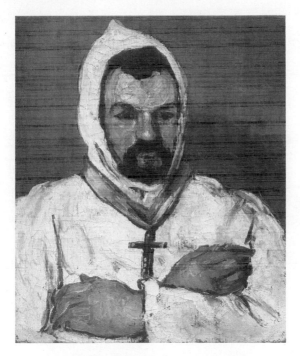

〈扮僧侶的藝術家舅父〉〔法〕塞尚

在這段時間裡，塞尚以「多米尼克伯父」為模特兒畫了不下五幅不同的肖像畫。這位被塞尚折騰得牢騷滿腹的模特兒沒有想到，自己後來會因此被載入了美術史。在〈扮僧侶的藝術家舅父〉中，僧侶的服裝使塞尚得以造成一種乳

黃色袈裟的亮調子同青灰色背景之間的強烈對比。這種相互關係又被皮膚的桃紅和玫瑰色、頭髮的深褐色，特別是被黑色的陰影所間斷。畫家的目的在於表現顏色的質感，同刻畫對象以及光線氣氛效果毫不相干的質感。由於濃厚的顏料比稀薄透明的顏料具有更強烈的分色特性，所以塞尚乾脆不用畫筆，而用調色刀來畫畫，這樣畫出的畫質感非常強烈。而且，塞尚的畫，由於完全沒有明暗和顏色過渡，效果本身也粗放得多。這種刻畫是沒有立體感的，它是靠色彩對比力來突出和騰駕於背景之上的。

塞尚的畫好像是由一個一個整齊的形狀所構成，他的畫輪廓很重，只求遠看效果。這表明他充分掌握了繪畫材料的性能，但這不是人物的刻畫。模特兒並不能使塞尚產生興趣，他所感興趣的僅僅是物質的再現。仔細看看這幅畫，就不能不承認：塞尚能很好地掌握這方面繪畫的手法，他以青春的熱情運用著這些手法。塞尚的一個朋友曾說過：「每當塞尚給他的某個朋友畫像時，他都好像是為了某種不肯說出來的委屈而向那個人進行報復似的。」對於〈扮僧侶的藝術家舅父〉所表現出來的那種藝術上的侷限性和難以控制的魄力來說，不可能找到比這更好的詮釋了。

我們從塞尚的初期作品中，可以看出畫家對古典主義的理解與改造，比如題為〈阿契利·安塔艾爾〉的畫像。

這幅畫的尺寸很大，長在 2 公尺以上。安塔艾爾是塞尚的一個畫友，身體不太協調，下肢發育不好，個子矮小，但頭顱很大。在創作中，畫家想盡辦法彌補這位模特兒的缺陷。

　　他為此做了數張習作，採用絕對對稱構圖，把人物安排得像個聖徒。人物側低頭，神態略顯傷感，雙腳併攏。大概是因為朋友下肢短小的緣故，腳下墊著一個木盒。兩隻手的擺放正好與目光注視的方向一致。畫面的主要色彩是古典繪畫中常見的藍色和紅色，灰色的頭髮與暖色的臉部形成統一。塞尚對作品的下半部分做了簡化處理，使觀者的目光投向人物的面部，這樣可以造成弱化對象缺陷的作用。

　　人物端坐在一把高靠背的軟椅上。這把椅子被塞尚處理得過目不忘，而且多次出現在塞尚的作品中，且每次都有舉足輕重的作用。在這幅作品中，椅子被畫家有意地縮小了比例，目的是使坐在其中的人物顯得高大。塞尚的這一目的確實達到了，朋友被表現得不僅高大，而且莊重，整幅畫有一種紀念碑風格和宗教氣氛。可能是由於人物的特點與塞尚的用意產生了衝突，畫面上的人物顯得有點滑稽。據說，塞尚晚年的時候要毀掉這幅作品，但不管怎樣，它還是一件偉大的藝術品。塞尚在這幅作品中進行了可貴的探索，它是塞尚風格的起點。最終我們會看到，塞尚的這種探索和追求開創了現代藝術的先河。

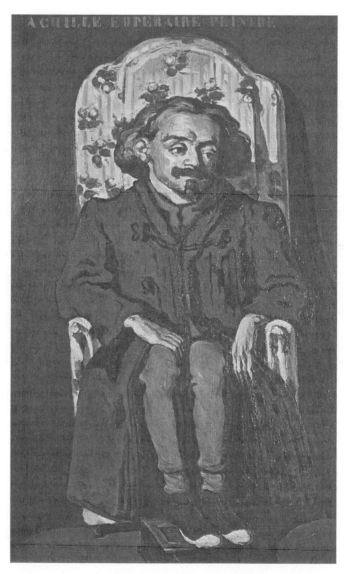

〈阿契利‧安塔艾爾〉〔法〕塞尚

不過，在塞尚這一時期的作品中，最值得讚歎的構圖之一，是他在左拉家中創作的，作為禮物送給左拉的作品，題名為〈誘拐〉，根據畫上的題記，應作於 1867 年。塞尚本想把它創作成四五米的巨幅畫，不過後來形式有所縮小，是一幅 1.17×0.9 公尺的作品。

　　這是一幅以深綠色草原為背景的畫，令人想到連綿起伏的海浪。走向這個背景的是一個裸體巨人，呈青銅色，顯得很可怕，他手中抱著一位藍黑髮、臉色蒼白的女子，布從裸女的腰間滑了下來。遠方深處聳立著一座山，它大概是塞尚對聖維克圖瓦山的遙遠的回憶吧。左側畫著兩位玫瑰色肉體的少女，給構圖錦上添花。

　　法國社會的動盪，影響到這個國家的每一個人，也影響到性格內向、害怕社會交往的塞尚。這個時期的塞尚已經不滿足於畫同一類型的畫了，他想表達更為廣闊的世界。在塞尚的心裡，既不滿足於古典主義，對印象主義也不滿意。他的這種革新要求與當時的時代背景不無關係。他在給朋友的信中說：「不管你喜歡哪一位大師，對你只應該起一種指導作用。否則，你就只能成為一個畫匠。」他對印象主義的態度是：「印象主義是色彩和光學的混合，我們必須越過它。我想從印象派裡造出一些東西來，這些東西是那樣堅固持久，像博物館裡的藝術品。」

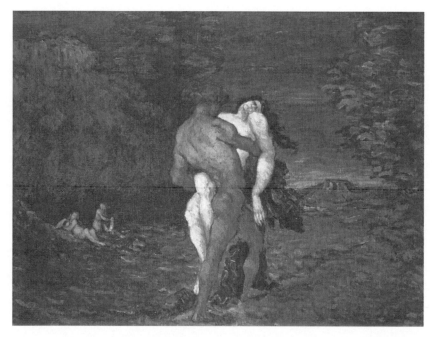

〈誘拐〉〔法〕塞尚

　　早期的塞尚以其熱情洋溢的幻想擺脫「古典主義」和「印象主義」對自己創造思維的禁錮。他一面克服猶豫感，一面繼續進行手法的探索。不過，在艾克斯的孤獨生活有時使他心情沉重，為了沉浸於有刺激的氣氛中，他常常到巴黎去。事實上，巴黎和艾克斯是他一生的兩極。在巴黎時，他內心沸騰，沉浸在最尖端的藝術氛圍中；在艾克斯時，他享受幽居的寧靜、美麗的自然，獲得了個性創作的自由。所以在1860～1869年代，塞尚總是在巴黎和艾克斯之間往返奔波。

第 5 章　婚姻和戰爭

　　1868 年年初，塞尚再次從艾克斯出發前往巴黎，在馬奈、雷諾瓦、左拉、克拉代爾等人經常聚會的著名咖啡館 ── 蓋博瓦咖啡館露了回面。

　　1869 年冬天，塞尚在巴黎與 19 歲的年輕模特兒馬里 - 奧爾坦斯·菲凱相識。這是個高挑美麗的女孩，一頭棕色秀髮，有著深色的大眼睛與白皙無瑕的皮膚。塞尚比她大整整 11 歲，由於菲凱的母親很欣賞塞尚的才華，所以極力撮合他倆，不久，兩人就決定同居了。

　　用塞尚自己的話來說，這是個有點兒膚淺的女人，「只愛巴黎與檸檬水」。但同時，她也是個現成的模特兒，並且相當有耐心，經常擺出各種不同的姿勢讓塞尚作畫，姿勢在當時可謂大膽，有種簡化的現代化效果。他們偷偷住在一起，不讓別人知道，甚至是在兒子保羅出生之後，也沒有通知家人，因為塞尚知道銀行家父親是絕對不可能接受兒子娶一個沒有嫁妝、沒有背景的女孩子的。

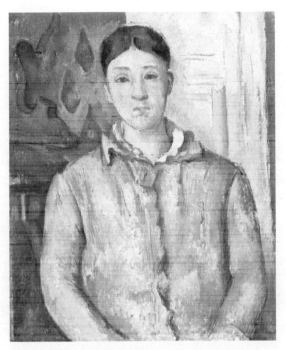

〈穿藍衣的塞尚夫人〉〔法〕塞尚

　　大約半年後，也就是 1870 年 5 月，左拉也在巴黎結婚了，塞尚是證婚人之一。大家普遍認為是塞尚促成了這樁婚事，是他把那位少女介紹給左拉的，不過這件事沒有得到確認。左拉的妻子是一位孤兒，沒有任何財產，幫助伯母做生意，大家都親切地叫她伽布萊爾。

　　當時塞尚住在巴黎的諾特爾・達姆・特香街 53 號，他的生活一點兒也沒有變，市民和官方對他的態度也沒有變化，他依然是一位被人嘲笑的畫家；但塞尚的精神很好，一點兒

也不退縮,仍舊孜孜不倦地畫畫。

1870 年 7 月,普法戰爭爆發。這場持續了兩年的戰爭使那個青春蓬勃的印象派小集團四分五裂:莫內為了躲避戰爭到英國去了,馬奈作為軍官出征,雷諾瓦也免不了被徵募的命運。左拉因為眼睛近視躲過一劫,帶著妻子和母親到了馬賽,想和過去大力推薦他的莫里斯·勞克司辦報紙,結果失敗了,於是轉而到埃斯泰克生活。

埃斯泰克是位於艾克斯和馬賽之間的一個海邊小村莊,離艾克斯只有 30 千米。塞尚也在這裡,因為他和父母發生了一些不愉快,於是躲到這裡,住到了妻子的娘家。他對戰爭沒有興趣,毫不關心,然而平靜的生活卻不能繼續下去,一場風波已經來臨。原來,在 1864 年柯斯特寫信向塞尚抱怨自己不幸被徵兵時,塞尚自己其實也在徵兵名冊上,只不過銀行家父親花錢找人替代他入伍了。可是塞尚沒有意識到這個問題,他還是經常出現在老家艾克斯,並且和紳士們聚會。可是那些紳士,早就對銀行家不滿了,他們嫉妒塞尚家的家產,對這個無所事事的富家子弟更是看不順眼,於是偷偷向憲兵舉報了塞尚當初逃兵役的事。

因此,塞尚作為逃兵被憲兵追查,左拉也赫然在冊。

當然,這是那些紳士們耍的詭計,因為左拉既不是艾克斯人(他現在已經是巴黎人了),又是已婚者,還是近視

眼，根本不符合徵兵的條件，但那些舉報塞尚的紳士知道，只要找到左拉，塞尚的去向就會很清楚了。

　　這件事情發生在左拉抵達波爾多的三個星期後，當初和左拉合辦報紙的莫里斯·勞克司擔憂地從馬賽寫信給左拉，他說戰爭開始後，總司令下了命令，搜尋塞尚，他們去了「風廬」，塞尚的母親打開大門讓他們檢查，並保證：「如果知道保羅的住址就立即告訴你們。」可事實上，塞尚兩三天前就走了，至於去了哪裡，沒有人知道。憲兵去了埃斯泰克，但沒有找到塞尚，去鄰村聖坦裡搜查，結果也一無所獲，莫里斯·勞克司猜測塞尚「似乎是離開隱藏地到外面去畫山岩、村莊和海之類的風景了」。

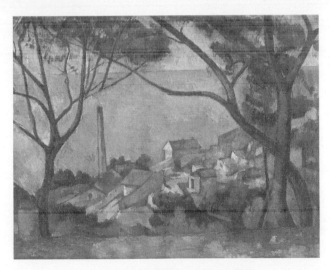

〈埃斯泰克的海邊〉〔法〕塞尚

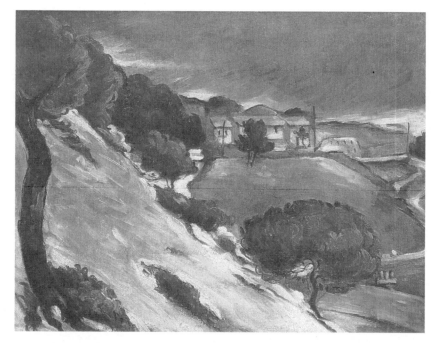

〈埃斯泰克的雪〉〔法〕塞尚

　　熱心正直的莫里斯‧勞克司不僅告誡父親保持緘默，當作不知道左拉的去向，而且在區政府下令搜查的第二天跑去區政府，請求打開逃避兵役者的名冊看一看，結果他並沒有看到左拉的名字。經過一位正派人士的解釋，他才知道這是憲兵狡猾的企圖。

　　事實上，這段時間沒有人知道塞尚躲在哪裡。塞尚消失了，他的生活遠離祖國的戰爭和朋友。不過事後有朋友問他：你究竟去了哪裡？是怎樣度過這段戰爭歲月的？塞尚回答道：

我哪兒也沒去，一直待在埃斯泰克，全心全意投入寫生，室外寫生和室內製作各花了一半時間。

我們可以猜測，塞尚在戰爭期間能夠逃過一劫，也許是由於他的好運氣，也許是銀行家父親的錢袋子再次發揮了作用。

1870 年 9 月 4 日，那是一個星期天，晚上 10 點左右，令世界大為震動的消息抵達艾克斯：巴黎正式宣布成立共和國，實行共和制。在艾克斯的共和黨成員欣喜若狂，他們蜂擁而至市政府，宣布最近選舉組成的市政府和市議會無效。市長和助理趕過來維持秩序，但一切都無濟於事，巨大的騷動使他們出於安全考慮而打道回府。這些共和黨成員集中在市議會廳，歡呼新時代的來臨，並在這種歡呼中，成立了臨時市政府。

市政府的選舉人選，是根據原來選舉失敗的民主主義名冊來的。名單上的人物可謂是鹹魚翻身，他們選舉了四個人作為臨時市長，其中就包括塞尚的父親和文學家瓦拉勃萊格。新市議會也開始工作。在第一次會議上成立了委員會，塞尚的父親被選為財政委員，未來的工程師巴耶被選為土木工程委員，瓦拉勃萊格和萊提埃被選為總務委員。

同時，為了使塞尚避開搜尋，巴耶和瓦拉勃萊格兩人一起參加了國民軍組織的調查委員會，一方面干預搜尋塞尚的

憲兵，一方面抓緊時間私下尋找塞尚的下落。第二年，朋友
們終於聯絡到了躲在某地專心畫畫的塞尚，一場徵兵風波才
就此平息。

不過，無論是普法戰爭還是徵兵風波，對塞尚來說，只
是過眼雲煙，在他的世界裡，只有繪畫藝術。他在此前後創
作的作品中，沒有一幅是在戶外光下完成的，〈側面讀報的
父親〉、〈正面讀報的父親〉、〈彈鋼琴的女孩〉等畫作是
塞尚這一時期創作的典型，帶有十足的學生味。然而這些畫
作證明了他對某些有個性的技法和色調曾作過許多努力。

塞尚為父親畫過兩幅肖像，即〈側面讀報的父親〉和
〈正面讀報的父親〉，兩幅畫中的父親都以讀報的形式呈
現，後者表現得更加成熟、自如。父親高大的身軀正對著觀
者，斜坐在椅子上讀報，顯得悠閒自然。畫家把畫中人物
處理得像米勒筆下的農民，簡陋的服裝、粗大的雙手，同樣
簡陋的背景，除了那把頗為搶眼的椅子，背景牆的唯一物
品是塞尚自己頗為得意的靜物畫作品〈糖罐、梨和藍色的杯
子〉，這肯定是畫家有意畫上去的，因為沒有人會把畫掛在
那兒——緊靠牆角的地方。父親讀的報紙也是畫家安排的，
那是一份塞尚喜歡的報紙，在那上面，塞尚的朋友左拉經常
發表文章。父親的表情很複雜，不知是譏笑、滿意，還是無
可奈何。顯然，塞尚不只是在作畫，他還要在這幅畫中說一
些事情。

〈彈鋼琴的女孩〉畫的是塞尚的母親和妹妹。畫中，我們前面看到的那把椅子再次出現，不過這一次它沒能成為畫中人物的主要道具，而是作為前景擺放在畫面的右下方。主要位置上的人物是塞尚的妹妹和母親。這把椅子的出現，暗示了父親的存在。在畫面的遠景中，還出現了另一把椅子 —— 木椅，它也許暗示畫家本人的存在。

〈側面讀報的父親〉〔法〕塞尚

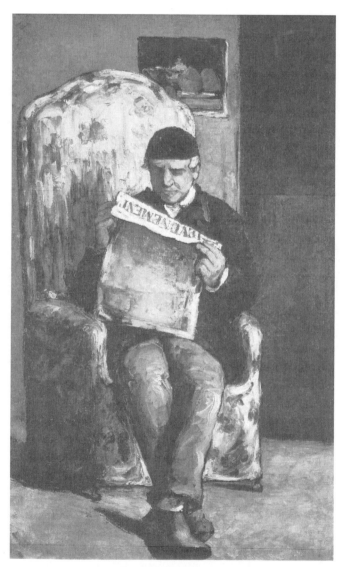

〈正面讀報的父親〉〔法〕塞尚

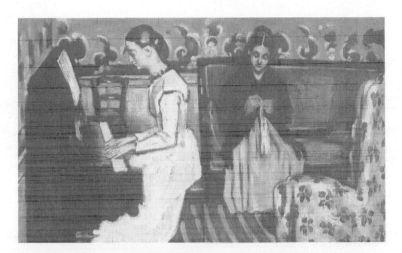

〈彈鋼琴的女孩〉〔法〕塞尚

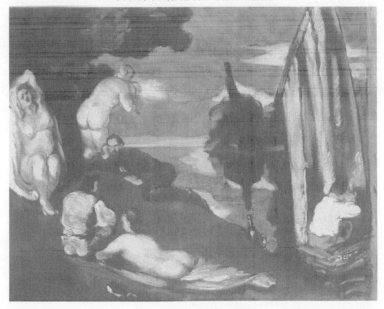

〈田園詩〉〔法〕塞尚

這時期的塞尚認為，自己就是個幻想家。他那充沛而詩意的想像力，以超越純粹的造型為目標，他特別想將其內部的動盪表現出來 —— 我們稱為內心視覺。這種視覺並不作文學的概括，而任意選擇集中在某一構圖中的人物和事物，想努力表現自己……塞尚青春時代的所有一切都以想實現其幻想的欲望為前提。

早期的塞尚就以其熱情洋溢的幻想擺脫著「現實主義」。在 1870 年創作的〈田園詩〉中，他描繪的不是客觀自然，而是沉浸於情歌之中的夢幻景象。畫中所表現的是一幅沐浴後的場景，三位女子與三位男子在河畔休息，可是此場景卻有失文雅：畫上的女性全為裸體。雖然普羅旺斯的氣候是出了名的炎熱，但如此之開放卻為當時的習俗所不容。更令人驚訝的是，女士們身旁還有幾位衣冠楚楚的男士，其中就有側躺於草叢中的畫家本人。這樣的安排不免讓人想起馬奈的〈草地上的午餐〉，事實上塞尚就是受其啟發而浮想聯翩，欣然繪出此畫的。

塞尚畫這幅畫，只挑選了少量的顏料，有綠色、藍色、褐色和白色，運用明暗對比的手法突出繪畫主題。他用清新的顏料描繪人物，最終塑造出人物形象，所用畫筆的筆觸到處可見。此筆法完全背離美術學院所傳授的方法，因為在學院，畫家們是在畫布上先擬好草圖，而後在上面塗抹數層顏

料，即在乾了的顏料上塗抹。塞尚的做法使其人物看上去顯得很粗糙，除兩人外其他人形體模糊，面容不清。但畫家不願把實在的場景描繪得過於細膩，而只是想表現水邊的一段快樂時光，即朋友們在一種既色情又傷感的氛圍中談話的場面。〈田園詩〉這一臆想的場景和對理想化的古代社會的追念，因為其形象塑造的簡單化和人物姿勢在大自然中的矯揉造作，曾激起塞尚同時代人們的指責。

然而這幅奇特的畫，卻沐浴於詩一般的寧靜氛圍中，這在畫家青年時代的作品中是非同尋常的。

塞尚畫一幅肖像畫要用數百次模特兒，這樣的事絕不算稀奇。儘管如此緩慢，塞尚對所獲得的結果往往還是不滿意。當沒有人做他的模特兒的時候，塞尚就根據妹妹數年來收集的雜誌的封面或插圖作畫。

除了對室內繪畫技巧的探索，塞尚還想創作表現戶外的作品，這種傾向在他後面的藝術作品中表現得越來越明顯，這是由於受了印象派元老畢沙羅指點的關係。

1871 年，普法休戰條約簽訂以後，塞尚和妻子菲凱一起回到巴黎，翌年 1 月，菲凱生下一個男孩保羅。隨後，塞尚攜妻兒前往蓬圖瓦茲拜訪畢沙羅，他是塞尚第二次巴黎之行最重要的收穫之一。

塞尚臨摹的封面

　　與畢沙羅熟識之後，塞尚放棄了多變虛幻的題材，繪畫的主題轉向自畫像、巴黎風景和靜物。他進一步加深了對自然的關心。對於塞尚來說，自然蘊涵著所有的智慧和奧祕，但它呈現給我們的一切都不長久，都是會消逝的，因此藝術

一定要記錄能留住它永恆性質的一面，要能帶給人一種大自然的永恆感。為此，塞尚一再強調，在觀察物體時，一定要把它們還原到最基本的方體、球體、椎體、圓柱體……這樣才可以去掉表面的浮華，使樹木、山巒堅固地屹立於大地之上。

在關注自然的同時，塞尚對靜物的關注度也大大提高，藝術水平也達到了相當的高度。此時塞尚的繪畫風格是粗獷有力的。他喜歡質地厚實的材料和穩固的形狀。作畫時，他充滿熱情地在畫布上塗抹厚厚的、不規則的一層層顏色，聚精會神地描繪水果的曲線或者增添一些白色，使銀製餐具更加光彩照人。後世藝術界普遍認為，最能顯示塞尚的正確觀察力和色彩天分的正是他的靜物畫。

塞尚不追求模仿實物的逼真效果，而是講究材料質地和形狀在造型上的高度相似。在靜物畫〈糖罐、梨和藍色的杯子〉裡，他選用普通的器皿和水果，把它們簡單地排列在一起，幾乎占據了整個橫向畫面。對於工作節奏較慢的塞尚來說，聽任擺佈和不計較時間的靜物是最理想的模特兒。他採用黑色作為背景色，以便更好地襯托出物體的形狀和色彩。這幅結構嚴謹的靜物畫是塞尚年輕時代的代表作品。他認為這幅畫畫得相當成功，雖然沒有裝配畫框，但仍把它放進了他給父親畫的肖像畫的背景中。後來，看到左拉對這幅靜物畫頗感興趣，塞尚就將它送給了他的這位朋友，使其成為該畫的第一位擁有者。

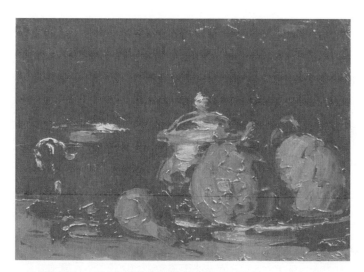

〈糖罐、梨和藍色的杯子〉

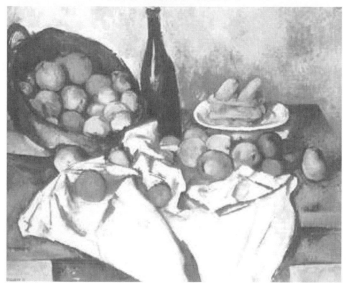

〈蘋果籃〉〔法〕塞尚

此後的歲月，塞尚在景物繪畫上的造詣越來越深，那些靜物的表現力透過塞尚的繪畫甚至超過了著名作家巴爾扎克的言語描述。對於塞尚來說，靜物的魅力顯然在於它所涉及的主題，也像風景或被畫者那樣是可以刻畫和能夠掌握的。在他的後期靜物畫作品〈蘋果籃〉中，塞尚仔細地安排了傾斜的蘋果籃子和酒瓶，把另外一些蘋果隨便地散落在桌布形成的山峰之間，將盛有糕點的盤子放在桌子後部，垂直地看也是桌子的一個頂點。在做完這些之後，他只是看個不停，一直看到所有這些要素相互之間開始形成某種關係為止，這些關係就是最後的繪畫基礎。

　　這些蘋果使塞尚著了迷，因為散開物體的三度立體形式是最難控制的，也很難融進畫面的更大整體中。為了達到目標，同時又保持單個物體的特徵，他用小而扁平的筆觸來調整那些圓形，使之變形，或放鬆或打破輪廓線，從而在物體之間建立起空間的緊密關係，並且把它們當成色塊統一起來。塞尚讓酒瓶偏出了垂直線，弄扁並歪曲了盤子的透視，錯動了桌布下桌子邊緣的方向，這樣，在保持真正面貌的同時，他就把靜物從它原來的環境中轉移到繪畫形式中的新環境裡來了。在這個新環境裡，不是物體的關係，而是存在於物體之間並相互作用的緊密關係，使畫作變成了有意義的視覺體驗。直到今天，當我們來看這幅畫的時候，仍然難以用語言來表達這一切微妙的東西。

　　塞尚對畢沙羅的評價相當高，稱他為「最接近自然的畫家之一」，每當與人談到畢沙羅，也總是說「那位謙虛的巨人」。

　　畢沙羅亦對塞尚十分關愛，他是印象派中年紀最大的元老，受到大家的敬重。在之後的十幾年中，畢沙羅一直鼓勵塞尚作畫，他曾說過這樣一句話：「我們的塞尚給畫壇帶來希望，他會驚動許多畫家的。」

　　在塞尚的繪畫生涯中，畢沙羅的藝術理念給了他深遠的影響，以至於塞尚在畢沙羅臨死前舉辦的一次畫展目錄上寫道：「塞尚，畢沙羅的學生。」

第 6 章　艱難的創作之路

1874 年，受「落選沙龍」的啟發，以青年畫家為主要成員的巴提約爾集團的主要人物提出獨立舉辦畫展。於是，在當年 4 月，巴提約爾集團在巴黎卡普辛大街借用攝影師那達爾的工作室舉辦了「畫家、雕塑家和版畫家等無名藝術家展覽會」，公開和官方藝術沙龍唱反調。

這次畫展共展出了 29 位畫家的 165 件作品，這些作品以其新穎而具有獨創性的形式、題材和技巧吸引了不少觀眾，同時也受到官方和保守派的尖銳嘲笑。一位名叫路易‧魯羅瓦的記者在雜誌上發表了一篇長文攻擊這次展覽會，借莫內的一幅參展作品，也是畫展中受爭議最大的油畫〈印象‧日出〉的標題，譏諷參展藝術家是「印象主義者」，印象派由此得名。令保守派們沒想到的是，具有共同目標和理想的巴提約爾集團的藝術家們竟欣然接受了這一名稱，並將展覽會命名為「印象主義畫展」。

印象主義畫展一共舉辦了八次，最後一次是在 1886 年。塞尚參加了其中的兩屆，分別是 1874 年的首屆和 1877 年的第三屆。毫不意外，塞尚的作品成為反對者攻擊的最大目標。同時，印象派中的大多數畫家也不能理解他的作品，只有少數人支持他，印象派中最年長的畢沙羅是塞尚最堅定的支持者。

塞尚在首屆印象主義畫展中選送了包括〈縊死者之屋〉在內的三幅作品。保守派批評家們對塞尚的作品大肆嘲諷，批評家們認為：「塞尚簡直像基督背十字架那樣親自將作品

背到沙龍來，恐怕做夢也沒有想到他的畫會入選。對黃色的過分偏愛，一直在損害塞尚先生的前途。」

在〈縊死者之屋〉中，已經完全沒有了塞尚原先慣用的黑重顏色，色彩雖然沒有像其他印象主義畫家那樣耀眼的光色，卻很好地表現出秋季的暖色調。從中看得出，塞尚已經能夠駕馭印象派的戶外光表現方法。在接受印象主義方法的同時，塞尚仍堅持對體積感的研究探索，保留了作品的質量感和對視覺的衝擊力，這是畫家一生的藝術追求。

〈印象·日出〉〔法〕莫內

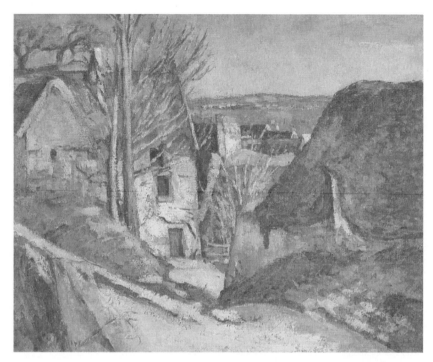

〈縊死者之屋〉〔法〕塞尚

　　畫中，右側高大的屋脊與左側房屋之間，是急遽下降的
道路。在中景方面，只能看到村中房子的屋脊。在這裡看不
到在印象派作品中常有的那些平坦的原野。前景中巨大的物
體阻礙了向遠處的眺望，在平和、穩定的風景中，猶如打進
了一個大楔子。整幅作品給人的感受是渾然一體、飽滿厚重
的。在塞尚的畫中，我們找不到傳統繪畫意義上的立體感、
空間感、透視感，可如果你順著前排一點點向後看去，仍然

可以感覺到巨大的體積和深度。後來的人們喜歡把塞尚作品的這種特點稱為「平面化的深度空間」。這不過是個方便的稱呼罷了，但觀眾一旦意識到這種原則，再看塞尚的作品，一定會覺得很有趣，因為你的目光順著畫面感覺可以走出好幾千米遠，而看到後來又猛然發現，最遠的與最近的原來處於同一個平面。不過，塞尚這樣畫的原因可不是要和觀眾做遊戲，而是在思考更深層次的問題。

　　這一時期，塞尚嘗試著創作了一批寓意很強的作品，作品在內容和形式上異常怪異和大膽，充滿了浪漫情調。畫家本人也多次在作品中出現，體現出畫家強烈的表現欲望。這些作品無法歸類，不屬於當時任何一種流派和樣式。很顯然，塞尚在探索新的畫風，表達新的主張。其中的代表作品有〈野餐〉和〈現代奧林匹亞〉等。這是兩幅極富挑釁性的作品，它們直接取材於馬奈的兩幅內容相同的代表作品——〈草地上的午餐〉和〈奧林匹亞〉。他要向馬奈本人和世人表達兩個意思：一是尊敬，二是超越。他的作品甚至比馬奈的作品更大膽、更直接。塞尚要傳遞給人們的是：繪畫應該更具想像力，更需要主觀的感受，能夠表現更多的東西。

　　〈野餐〉取材於馬奈的〈草地上的午餐〉。這幅作品畫面上並沒有出現什麼食物，只有三個蘋果。其中一個被畫面中心的女人雙手拿著。女人回頭注視著畫面前方一個酷似塞尚本人的男人，這個男人做了一個猥瑣和暗示的手勢。

畫面中另外兩個人，一男一女，還有一條狗，貪婪地注視著地上的另外兩個蘋果。在畫面的左後方，有一對情人正離去。遠處還有一個叼煙鬥的男子，呈威脅狀注視著發生的一切，他架著雙臂，位置正好在塞尚模樣男人的正上方。

有人認為，這一時期塞尚的創作與他的戀愛有關。他畫了很多女性人體，但這幅畫中的女人是著衣者。評論認為她代表塞尚幻想中的情人，蘋果象徵「性」，遠處的男子是他的父親。但作品真正的含義，恐怕只有塞尚本人知道。

我們所關心的不是塞尚說了什麼，而是塞尚已經做了什麼。塞尚做了一種反叛和超越的姿態，他顯然是對馬奈輕浮的態度和華麗的表現，既反感又欽佩。他對馬奈那似照相般輕巧、空洞的作品卻獲得了轟動的效果感到憤憤。

他用一種更加極端的形式，強調和添加了他認為馬奈作品中缺少的東西。結果使他也獲得了轟動，那是一種「自殺者」般引起的轟動。塞尚的這種改良作品，被評論家和觀眾們認為不僅傷害了他們的眼睛，更是傷害了他們的智慧。

塞尚不會不知道這種結果，也許這正是他想要的。塞尚用最簡單的方法，獲得了最大的公眾效應。

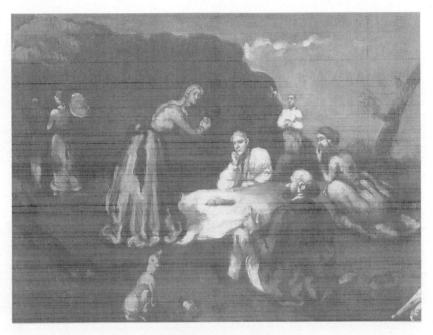

〈野餐〉〔法〕塞尚

　　在展覽會吃了閉門羹的塞尚，對自己在巴黎的遭遇已經
習慣了，於是他向朋友畢沙羅說了聲再見，就回艾克斯去
了。一回到艾克斯，塞尚便埋頭作畫。昔日的老師艾克斯美
術館館長、畫家基伯立刻來看他，原因是「被巴黎的報刊誘
發好奇心」，想看一看塞尚的畫。儘管這次展覽會光彩地失
敗了，可是塞尚並不灰心，他自信自己是在正確的道路上前
進，關於嘗試的價值當初就沒有想錯。

　　秋天，他又回到了巴黎，寫了一封信給母親，正是這封信，向我們展示了一直用懷疑折磨自己的塞尚，終於開始綻放最初的自信和希望：「我仍在工作，不過不是為取得愚人的讚賞。從庸俗的意義講，怎麼受到賞識也不過是工匠的事業，其結果，作品不過是非藝術的、庸俗的東西。

　　為了愉快地創作出更真實、更聰明的東西，我只有努力把工作進行到底。不管要花費多少時間，我一定要實現自己的志願，把繪畫變成莊嚴的藝術，而不是空洞的裝飾。請相信，總有一天我能獲得更熱心的、可信賴的讚賞者，你看怎樣？雖然現在畫一點兒也不好賣，資本家連一分錢也不想從錢包中拿出來，但這種情況沒有理由老是繼續下去……」

　　距第一次展覽會大約 10 個月的時候，莫內、雷諾瓦、西斯萊、畢沙羅、貝絲・莫莉索等為了賺生活費，決定在奧狄・德魯伏大飯店進行作品拍賣。這次拍賣，幾家報社給予了同情，作了預告，但拍賣會在公眾的罵聲中結束，只帶來一點賣畫錢。

　　然而這次拍賣，使塞尚有機會和有見識的美術愛好者結識，特別是認識了收藏家維克托・肖凱。肖凱很喜歡雷諾瓦的畫，透過他，肖凱認識了塞尚。雷諾瓦和塞尚經常到這位美術愛好者經營的咖啡館去共進晚餐。

　　肖凱是一位海關官吏，是一名中產階級，同時也是一位熱心的收藏家。他的收藏有一個特點：多為第一手收藏，即

從藝術家手中直接購買作品。他有德拉克羅瓦的素描、水彩畫和油畫,而塞尚也是德拉克羅瓦的擁護者。不久之後,肖凱的藏品中又增加了塞尚、雷諾瓦及其他印象派畫家的作品。肖凱和印象派大師之間的相處十分融洽,塞尚就為他畫過許多幅大大小小的肖像畫。

第二年,即 1876 年,和第一次一樣,在官方沙龍開幕前的一個月,巴提約爾集團舉辦了第二次展覽會。這次展覽會引起了不小的騷動,不少好事者將此次展覽會的開幕和左拉的小說〈盧貢 - 馬卡爾家族〉的出版作了對比。

例如漏爾夫先生在〈費加羅週報〉上撰文,認為〈盧貢 - 馬卡爾家族〉「是天才作家的作品,雖然我也覺得不夠機智聰明,但那部作品有很大興趣和決定性的價值」。與此同時,他卻認為這次畫展展出的是「五六名精神異常者的畫,其中有一名婦女,他們是一群瘋狂的、被野心迷住的不幸的人」。而這位評論家還嫌諷刺語氣不夠強似的,在結尾補充道:「他們完全缺少藝術上的一切教育,這使他們與真正的藝術之間有著不可踰越的鴻溝。」

我們對比這種文學評論和繪畫評論,可以看到,左拉和他的朋友已經開始逐漸分道揚鑣了。這時期的左拉在心理上的興趣開始突變,他認為他的朋友們太過幼稚,以前是自己想錯了。這種現象在第一次展覽會開幕時已經初露端倪,左拉以忙於寫作為由,沒有去參加畫展。其實左拉一開始的作

品也並未被大眾所接受，但猛烈的攻擊反而勾起了大眾的好
奇心，打開了小說的銷路，所以那些反對的評論家們一致緘
默，不再開口。奇怪的是，印象派也不乏猛烈的抨擊者，但
他們的作品卻始終不為大眾接受。

塞尚為肖凱創作的肖像

當然，印象派也有保護者，比如左拉的朋友丟勒用自己的實際行動參與到展覽會中，還準備了關於印象派畫家的小冊子。在這本小冊子中，他把塞尚當作「最近似初期印象派的畫家或印象派的弟子」來記述。他寫道：「偉大的光線使色調變色，日光受到物體的反射，反射過來的光線，將色調集中在有光的統一體上，它被稜鏡光譜的七種光線溶解在光明這一無色的光輝中 —— 他們發現的正是這個東西。」

塞尚在 1875 年以後，已經完全掌握了印象主義的表現技法，色彩運用甚至比他的朋友們更大膽、感受力更強。雖然色層不是太厚，但作品的質量感和形式感並沒有減弱，畫面的整體感和力量感更強。可以看出來，這位畫家已經脫離了自然的束縛，對個性的表達充滿了自信，正在向更深的領域探索。

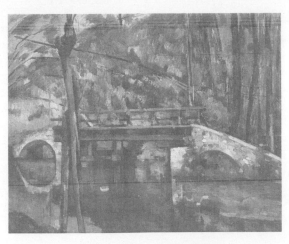

〈曼西池塘〉〔法〕塞尚

　　〈曼西池塘〉是塞尚印象主義時期的代表性作品，是畫家生前被拍賣過的少數作品之一。色彩已由印象派早期的金黃色調轉變為青綠色調。黑色重新出現在畫面上，它被巧妙地用來突出物形和畫面的形式感，與青釉般的色彩形成優雅的對比。灰色的橋體和磚色的橋拱完全融合在蒼綠的樹木之中，使人感到人類早先的建築與大自然是那麼的協調。從這幅畫中能夠看到，畫家已經進入到自然的「裡面」尋求更本質的東西。色彩已被歸納，透視已被壓縮，畫面的光亮，已不是印象主義顫動的太陽光，而是畫家的智慧透射並凝固在物體之中的理性之光。塞尚對構成形式的探索，使這幅作品具有強烈的整體感和現代感；作品有意強調了直線、斜線和弧線的對比、呼應關係。挺拔的線條和明淨的體塊，猶如鋼琴重音般地響亮和震撼。不斷「轉調」的綠色和青灰色則像絃樂一樣輕柔、婉轉。封閉式的構圖、清澈池水的倒影更增加了音樂的迴響。它是一幅畫，又是一章樂曲，還是一首詩，是一首在幽靜池邊響起的交響詩。塞尚的作品已經超越了時代，超越了時空，甚至超越了藝術。

　　1877 年 4 月，印象派畫家們組織了第三次團體展覽，這時候出現了他們的朋友、新評論家，年輕的喬治‧里維埃。他對新藝術採取熱烈擁護的態度，因此馬上代替了左拉的空位。

這次展覽會由雷諾瓦、莫內、畢沙羅和卡攸保特操持，他們一致同意將大廳最好的壁面留給保羅·塞尚。喬治·裡維埃出版了〈印象派〉藝術週刊，在刊物上宣言：「為色調而處理題材，不是為題材而處理題材，這裡才存在著印象派畫家與其他畫家之區別。」接著，他還發表了激昂的充滿讚美的文章。

　　他首先從塞尚起筆：十五年過去了，這位被殘酷對待的藝術家，一直受到評論家和公眾的非難。他們發瘋似的嘲笑他，而這種嘲笑，直到今天還在繼續。這種嘲笑充滿惡意，那些連畫筆或鉛筆都沒有握過的人說，他不懂素描，還反駁他的畫不完整。但我認為，像塞尚先生那樣的作品是不應該被嘲笑的……塞尚是畫家，一個偉大的畫家，那些批評他繪畫不完整的人，根本不知道那是技巧精湛的結果，就像文學作品那樣，非常洗練。再者，色調與色調之間的關係美極了，他的靜物畫，在真實性中有著某種肅穆的東西。當塞尚面對大自然的時候，他把自己獨特的感受融入畫裡面，極其傳神地將它們表現出來。無論如何，我都認為保羅·塞尚是發現「技術與偉大」的極少數人之一。

　　與這種鏗鏘有力的讚美詞相比，公眾和評論家仍然不接受塞尚的作品，他們集中在塞尚為肖凱畫的肖像畫前，公開嘲笑。他們評論道，在〈肖凱肖像〉中，頭髮藍得發綠，反

射出特殊的光彩，鬍鬚中有幾顆藍色的斑點，皮膚上紅與黃的色調，嘴巴周圍發綠的部分，最後是浮在鼻尖上的明亮的斑點，這些東西使公眾張皇失措。

肖凱在展覽會上自由散步時，以超強的忍耐力，耐心地對正在嘲笑的觀眾進行說服：「這裡才有繪畫的真實，有投在一切物體上的光線反射。官方展覽會上畫家的畫中，那種皮膚永遠是玫瑰色這一類東西，它們全是在盲目的因襲之下畫成的。」即使如此，觀眾還是覺得好笑。

我們之前提到的那位記者魯羅瓦先生再次執筆在〈喧噪〉雜誌上呼籲公眾：「先生們，如果你們是與女士一起去展覽會的話，那麼請趕快到塞尚先生的男人肖像畫前來……那一顆奇妙的頭，散發著奇異色彩的頭，真是好景緻呀！ 它一定會給女士非常強烈的印象。」

〈普契‧巴里琪安報〉的評論，則將大部分觀眾在塞尚的畫前所感受到的東西最認真、不作諷刺地歸納如下：「保羅‧塞尚是個脾氣暴躁的、幻想的、真正頑固的人。看了他的〈沐浴的人們〉、〈男人頭像〉和〈女人的臉〉，便知道自然給我們的印象和作者所感受的印象不同。」

連對雷諾瓦、莫內和莫里索開始有幾分寬大的評論家也不尊重塞尚的畫，〈阿爾提斯托〉雜誌的主筆阿賽‧瓦塞委託喬治‧里維埃寫關於印象派的論文時，請求里維埃，「為了不使雜誌的讀者發怒，關於畢沙羅和塞尚的事請不要提到」。

里維埃則一語中的：「在法國，人們對新事物的恐懼心非常強，而且還有一概嘲笑創造性東西的傾向。」

對這次展覽，評論家保爾‧馬西茲作了說明，「他們是一些精神空虛而又頑固地抱著無視他人意見的人，緊閉眼睛，沉重地垂下手臂，面帶被侮辱的高傲神色。總之，沒有必要和他們糾纏不清」。

事實上，塞尚在 1877 年展出的肖像畫中，雖然因為色彩異常而吸引了公眾，但其實那是一種非常明朗而安靜的繪畫，令人想起了奧斯卡‧瓦伊德的話：「用靈魂畫出的肖像畫，不是模特兒的肖像，而是畫它的藝術家的肖像。」

印象主義使塞尚的創作變得如此豐富，賦予了畫作一種新的內涵，突出體現在這次展出的〈肖凱肖像〉中。讓我們不妨認真欣賞一下這幅畫。在明亮的綠色背景前，顯現著藍灰色的頭髮、鬍子和外套，以及淡藍色的襯衫、淺紅色的肉體。換言之，即是以淺調子突出深調子。色彩的筆觸儘管很粗獷，但由於變化豐富，也形成光的顫動，從而也有助於形象本身的結構。從這種形與色的完美統一中，產生了這個讓塞尚和雷諾瓦都很敬重的人的形象 —— 一個敏感而嚴肅、面帶愁容但意志堅定、內心充滿著崇高精神的藝術保護人的形象。

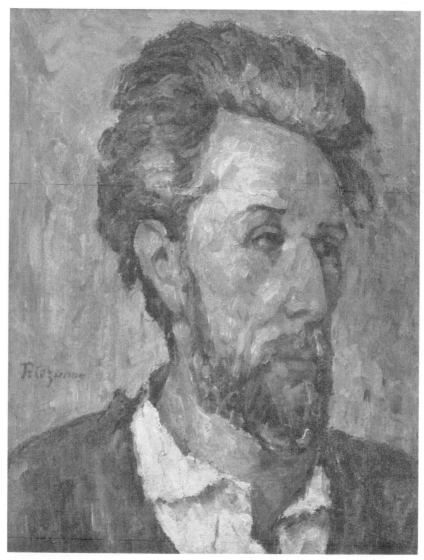

〈肖凱肖像〉〔法〕塞尚

塞尚在這幅肖像上成功地把作為藝術對象的人和藝術所要刻畫的生命力結合成為一個完全的統一體。這一方面有賴於肖凱這個人使塞尚產生了興趣，另一方面也有賴於塞尚不僅能夠看見自然外貌，也能看見人的精神價值。我們把這幅肖像同〈僧侶肖像〉比較一下，可以衡量出塞尚在這十年內所走的路程，並且看出他的前途無限廣闊。

　　〈坐在紅扶椅上的塞尚夫人〉是塞尚以夫人為模特兒的最精彩的作品之一，從中可以看到塞尚對印象派光色語言的運用，以及透過筆觸、色彩和結構等視覺方式表達主體感受的新的嘗試。他極力尋求創造一種穩定、堅實、永恆的藝術形象。這幅畫布局飽滿，具有一種安詳平靜的境界，大紅的椅子、豎直條紋的裙子以及背景上散落的藍色小花，使畫面充滿了溫暖、舒適、穩定的氣氛。

　　塞尚連續三次在展覽會上失敗，無疑重重地打擊了他，使他內心感到幻滅。在給朋友奧克塔夫‧莫奧的信上他表達了這種失望的情緒：「以後，我只在孤獨中工作，絕不再和朋友一起展覽了。」

　　塞尚之所以下這種決心，是由於他開始再次反思自己。第一，是由於他那懷疑自己的老毛病，這個不用說，而且他對這次展覽的收穫不夠滿意，決心進一步用功。第二，是由於他開始懂得評論家和公眾的評論並非全部弄錯，他的作品

中確實存在著素描和配色的缺陷，他接受關於這方面的部分
責難。第三，是由於他要實現放棄印象派畫展的決心，這是
因為公眾的示威和嘲笑，自己被認為是個滑稽人；他還擔心
這樣一來便會玷汙自己所夢想的真正藝術家的名聲。

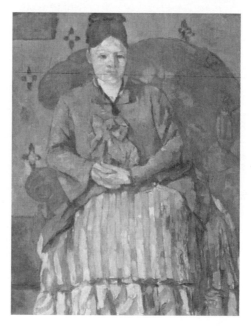

〈坐在紅扶椅上的塞尚夫人〉〔法〕塞尚

1878 年到 1879 年，塞尚開始在家鄉長住。他進行印象
派畫風創作已經有七八年了，並認為自己已將光線反射、色
彩陰影的分析做到了極致。1879 年 9 月，塞尚在給好友左拉
的信中說：「我總是盡力在尋找自己的繪畫之路。」塞尚在

這期間的畫作已經基本脫離了印象派。在家鄉艾克斯，塞尚找到了創作靈感。他以這裡的山村美景為主題，用系列的方式創作，其中最著名也最龐大的一組畫作是聖維克圖瓦山系列。塞尚酷愛戶外作畫，他說：「田野中人物的對比令人震撼——我看到棒極了的事物，我應該下定決心以後只在戶外作畫。」

不再和朋友一起展出作品以後，塞尚開始每年送作品給官方沙龍。為了實現入選官方沙龍的願望，他犧牲了朋友的展覽會所給予的在公眾面前展出作品的機會。但事與願違，他的繪畫風格依然為世人所不能理解和接受。倔強的塞尚只能默默地在畫板上繼續著自己的繪畫之夢。

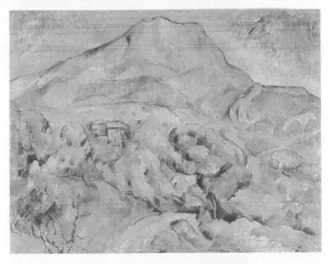

〈聖維克圖瓦山〉〔法〕塞尚

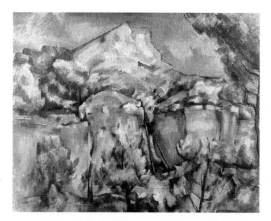

〈聖維克圖瓦山〉〔法〕塞尚

第 7 章　與好友分道揚鑣

　　塞尚不在左拉身邊的時候，左拉總是在著作一出版就送給那位「老友保羅·塞尚」。不單是自己的書籍，左拉還送給塞尚攸斯曼斯、賽亞爾、阿歷克西斯等人的著作，以至於塞尚戲稱左拉「你在幫我收集文學書」。

　　塞尚不僅是一位特立獨行的畫家，他在文學藝術方面也有自己獨到的見解。他雖然與當時最進步的文學集團不斷接觸，但他認為「美術家要懼怕文學家的精神，因為它往往會使繪畫遠離真正的道路 —— 對自然的具體研究，而過分長期陷於無形的思索之中」。因此，塞尚有意限制自己的閱讀範圍，除了左拉送來的書籍外，只閱讀可數的幾冊書，不過這些書他是不斷反覆熟讀的。在這些書中，排在第一的當然是巴爾扎克的《不知名的傑作》，它是塞尚最愛讀的書之一。因為這部小說的主角費連霍法最能使他產生文學上的共鳴。塞尚經常說「費連霍法就是我」，塞尚把這位有天才而無力量的奇異畫家看成是自己的化身。

　　塞尚認為奧克塔夫·米爾博是作家中的第一人，同時他也非常尊敬龔古爾兄弟，特別欣賞其作品《馬納特·薩羅曼》。在他最愛讀的書中，還有斯滕達爾的《義大利繪畫史》。塞尚認為，這是一本缺少細緻觀察的書，但它擁有豐富的故事和情節，在給左拉的信中，他稱「1869 年我曾讀過，但那時讀錯了。現在我已讀了三遍」。除了極其有限的小說和與繪

畫有關的書籍外，塞尚特別喜歡法國印象派先驅詩人波德萊爾的《惡之花》，並能背誦不少。

　　但如果要說塞尚對文學的鑒賞力，還得回到他的老友左拉。儘管這兩個偉大的人物對工作有著相同的頑強和執著，但塞尚生性衝動急躁，而左拉卻天生內斂沉穩，這種差異化的性情使兩人不免越走越遠。他們兩人各自以不同的工作方式追求相反的目的，互相埋頭於藝術的殿堂。然而，雖然左拉不能把握塞尚的作品，理解不了他的理論和對美的感受，但塞尚卻因其少有的藝術天賦和直覺，比一般人更能了解左拉的意圖。塞尚往往不只從一般讀者的角度來閱讀左拉的作品，還以一個畫家的視角來批評左拉的著作。

　　每當左拉把書本送給他時，塞尚一般都會附上自己的理解，不過他一般稱之為「不太文學的見解」。對於這個老友的作品，他不是敞開大門無條件接受，而是一一指出其不足之處。他稱左拉為「長得太快的孩子」，批評他的作品缺乏纖細，登場人物的心理發展不夠。

　　塞尚、雷諾瓦都認為左拉濫用描寫，因為按照塞尚的藝術理念，表現一條街、一間屋子、一個人物，不能面面俱到，而左拉卻喜歡描寫所有的細節。他還對左拉小說中有時不太明確的手法而感到遺憾，因為塞尚喜歡明快清晰的東西，一旦一本書不具備這個優點，他就馬上不屑一顧。

　　左拉是熱衷於浪漫主義的，儘管他試圖向所謂的「自然主義」發展，但在其內心深處仍是浪漫主義的。他始終在其精神上的「浪漫主義」與現實中的「自然主義」之間鬥爭著。這種鬥爭，有時候浪漫主義得勢，有時候自然主義勝利。塞尚非常熟悉左拉，深知要使想像力和所創造的人物一致，是多麼困難。所以，塞尚指明了左拉作品中的這種二元性。左拉無法理解老友的繪畫，他看不到塞尚作品的真諦，卻是最早感受到塞尚創造力的人，他在塞尚憂鬱苦悶的時候熱情地鼓勵他，甚至近乎苛責地提醒他。他們從年少時相約一起追逐夢想，到中年漸行漸遠，最終變得形同陌路。隨著歲月的流逝，塞尚和左拉的友誼實際上已經名存實亡。

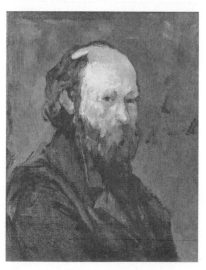

〈自畫像〉〔法〕塞尚

1878 年年初，為了體會真正的靜寂，塞尚回到艾克斯定居。但是，他與父親之間的關係變得緊張起來。

　　作為銀行家的父親明確地知道自己所希望的東西，並會堅定地親自去達到自己的目的。但兒子的躊躇和逍遙自在使他完全絕望。與此同時，這位不太有教養的、現實的父親，根本不能理解兒子的求知欲望和藝術志願。這位大富翁對提供保羅食宿費一事懷著明顯的怨恨，這當然不是可惜那點兒錢，而是情緒上的不滿。

　　這位父親最不滿意兒子的是，已近不惑之年的男子漢還沒有能力掙到自己的生活費，需要每月從家裡領取固定的津貼。由於塞尚始終不能獨立和賺錢養家，於是父親很自然地把他當作小孩對待了。銀行家想行使大家長的權力，因此仍舊拆閱兒子的信，這也是為什麼塞尚常常拜託左拉有事就轉告母親，而不是直接寫信給家裡的原因，他不想讓父親認為他只是個添麻煩的兒子。

　　塞尚無疑也很了解自己的父親，知道他根本不允許自己娶一個一窮二白、沒有什麼家世的女子，因此當初他和菲凱是祕密同居的。不過紙包不住火，這件事情到底還是被他的父親知道了。那是一封肖凱寄給「藝術家、畫家塞尚先生」的來信，父親識破了信中暗示有「塞尚夫人」和「塞尚二世」那樣的意思。加上塞尚的掩飾手法十分拙劣，因為他平時都

在埋頭畫畫，很少用錢，所以解釋不了大筆生活費的去向。於是發怒的父親宣布，如果是單身漢的話，那麼一個月有100 法郎就足夠用了！但是塞尚抵死不承認有妻兒的事實，為此不惜將生活費壓縮到只夠維持單身漢生活的程度。但他的妻子在馬賽抱著生病的兒子，急需一大筆錢，於是他寫信給左拉，懇請給他隨便找個什麼工作。

慷慨的左拉一方面安慰塞尚，讓他不要急於跟父親鬧翻，一方面承諾自己會墊付他需要的任何費用，不用操心。

焦慮不堪的塞尚高興地接受了左拉的意見，還委託他將錢送給妻子菲凱。塞尚唯一擔心的是父親抓住有關他與妻子關係的證據，而他的父親則拚命設法查明其關係。

面對父子間的不合，塞尚的母親暗中撮合，努力喚起銀行家對孫子的渴望，於是銀行家的心情慢慢平復了，開始照常給兒子寄生活費，甚至同意兒子結婚。

關於塞尚母親的事，記載不多，而且塞尚自己也不太擅長畫那麼優美而慈愛的母親。但是，母親和兒子一樣憂慮怯懦，她不喜歡做模特兒，同時也不懂做模特兒的方法。可以看出的是，母子倆的思想感情完全一致，塞尚也把母親當作知心人和唯一的靠山。她是個非常聰明、細緻、果斷的人，又是個潑辣的、想像力豐富的婦女。她身材高大，頭髮栗色，骨骼剛強，臉面長形，母子倆長相很相似。保羅是長

子，母親不但不給兒子傾注於繪畫的熱情潑冷水，反而堅信其才能，甚至幫助和激勵其才能的發展。如果塞尚從母親那裡繼承了她性格的病態特點，那麼無疑同時也從那裡得到天才。但銀行家父親卻更喜歡塞尚的妹妹瑪麗，因為塞尚性格粗暴，而妹妹性格文靜。

塞尚的母親知道兒子經常缺錢，於是總是悄悄地拿出私房錢寄給他。她早就知道保羅的祕密，知道兒子祕密結婚，還有了孩子。她偷偷跑去看孫子，還因為是長孫，更覺得可愛。

為了緩和長期的父子摩擦，也為了可以光明正大地看到孫子，她努力撮合著。雖然塞尚早已不愛菲凱了，但為了愛子，他最終下決心要與菲凱結婚。1886 年 4 月 28 日，保羅·塞尚來到「風廬」，在雙親列席的見證下娶了奧爾坦斯·菲凱。塞尚的父母在結婚證上簽了名，市政府也登了記。

塞尚和父親的關係開始緩和，家庭氣氛也和諧起來。然而，他和好朋友左拉的關係卻到了不得不了結的地步。

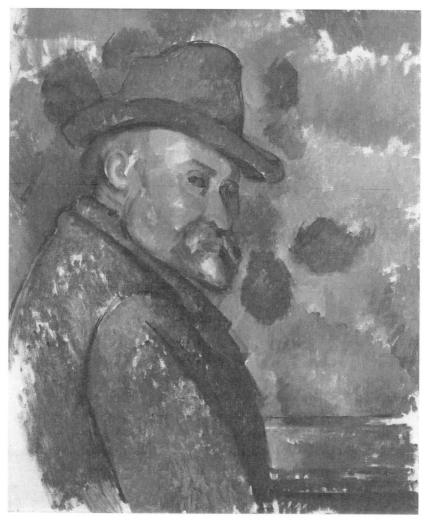

〈戴帽子的自畫像〉〔法〕塞尚

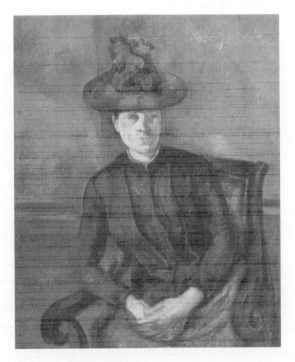

〈戴帽子的塞尚夫人〉〔法〕塞尚

　　塞尚和左拉比誰都親密，所以左拉的小說中不管怎樣虛飾，怎樣玩弄技巧，還是矇蔽不了塞尚。在小說〈巴黎的腹部〉裡，左拉已經把塞尚作為插曲人物克勞德‧蘭蒂爾來描寫了。塞尚當然知道克勞德就是自己，但他覺得很高興。

　　但正是將這個人物作為主角的小說《傑作》的問世，使兩人的友誼開始破裂。

　　1886 年，左拉按照慣例把自己的新小說《傑作》寄給塞尚。這部小說講述了一個法國的三流畫家克勞德·蘭蒂爾落魄潦倒，放蕩不羈，固執己見，最後以自殺告終的故事。雖然塞尚的面貌和風度都不太優雅，但神經卻很纖細敏感，具體的表現就是在他相當謹慎的外表下隱藏著無比的自傲。這種自傲不允許別人將自己的隱私以任何形式赤裸裸地告訴別人。塞尚認為左拉小說中「一事無成的天才」克勞德就是在影射自己，他的自尊心以及與左拉的友誼都嚴重地受到傷害。

　　俗話說，冰凍三尺非一日之寒。塞尚和左拉的不和除了《傑作》外，無疑還有其他方面，其中一個說法是塞尚融入不進上流社會。

　　以前，左拉很窮，塞尚到他家就很放鬆，心情很愉快。

　　後來，左拉成名了，過上了奢華的生活，塞尚再到左拉的豪宅做客時就感到很拘束了。雖然每當塞尚造訪左拉家時，左拉夫婦都熱情款待自己，可是塞尚不習慣處於過分熱鬧和奢侈的環境中，這使他心情很糟糕。

　　事實上，這種造訪是帶著相互努力隱忍的氣氛的，左拉夫婦隱忍他邋裡邋遢的生活習性，塞尚也隱忍著這種過分喧譁的生活環境。只是，兩人的興趣差異日益拉大：塞尚為人內向敏感，喜歡隱居鄉下；左拉擅長交際，喜歡巴黎。

　　其實，在發生《傑作》這一決裂事件之前，他們就曾有

過幾次短暫的不和。雖說這幾次不和，因重新建立的感情和舊情的恢復而和好如初，但這種裂縫在慢慢擴大，就像摔壞的鏡子一樣，裂痕始終無法彌補。所有種種不愉快的事情累積起來，最終導致了爆發。

看過左拉寄來的《傑作》後，塞尚迅速地寫了一封答謝信給左拉，這是有史以來最短的，措辭極其冷淡的信。

> 我親愛的埃米爾：
> 剛才收到了《傑作》，實在謝謝。你給我在《盧貢·馬卡爾》中寫下了這種美好回憶的證據，我一面緬懷過去，一面請求握手。那麼，受昔日的衝動支配，將一切獻給你，再見。
>
> <div align="right">保羅·塞尚</div>

1886 年 4 月 4 日於伽爾坦

在信中，塞尚將一切東西獻給過去，以簡短、冷淡的方式徹底向昔日的好朋友左拉告別。

從此以後，兩人沒有見過一次面。此後的六年，雖然塞尚、左拉都表示過對彼此的關心，但再沒有見面。

我們看到的塞尚的作品中，最常出現的靜物就是蘋果，這與左拉也有不小關係。童年時的左拉曾用一籃蘋果感謝塞尚對他的保護，兩人的友誼自此開始。之後，塞尚就常以蘋果為繪畫主題，一畫再畫，他期望用這個最簡單的題材，實踐自己的風格創新，他甚至想用一顆蘋果征服巴黎。

　　1902 年的一天，塞尚從自家花匠的口中得知，左拉因為煤氣中毒而去世。悲痛欲絕的塞尚一連幾天把自己關在畫室裡以淚洗面。左拉的銅像在他們共同的家鄉艾克斯揭幕那天，塞尚當場失聲痛哭，所有對左拉懷有的不滿情緒隨著老友的去世而立即消除了。過去左拉曾是塞尚疲憊和困惑時的支柱，而現在，左拉則成了塞尚本人的一個組成部分。

第8章　後印象時代

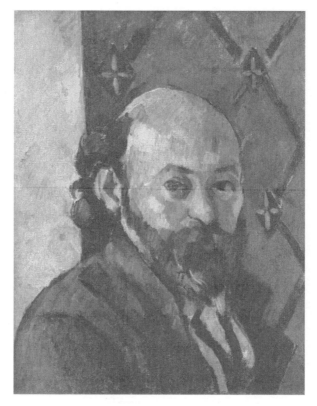

〈自畫像〉〔法〕塞尚

　　塞尚結婚之後的幾個月，即 1886 年 10 月，他的父親去世了。父親死後，塞尚不斷與人談到對父親的感激之情，說道：「我的父親真是個天才，他給我留下年金兩萬五千法郎而去了。」

父親死後，塞尚和母親、妹妹一起在「風廬」生活，自己的兒子則大部分時間和祖母待在一起。而妻子因為身體羸弱的關係，總是留在巴黎。事實上，她不太喜歡南法，而是喜歡旅行，偶爾也來艾克斯小住，但她與丈夫感情不和，且因兩人性格迥異的緣故，經常發生爭執。這時候，塞尚的母親就充當著和事佬的角色，儘管她也不太喜歡這個兒媳婦，但看在孫子的份兒上，她對兒媳婦很不錯，每次菲凱來艾克斯小住，她總是親切友好地迎接她，因此婆媳關係還算融洽、溫和。

　　塞尚對這個妻子的態度非常冷淡，但她是個好模特兒，能夠長時間忍耐身體和嘴一動不動。雖然除了自己的妻子，塞尚不畫別的女人，但菲凱是被排除在塞尚的藝術圈外的，有時她在塞尚和同事談論藝術時插嘴，塞尚便會用文雅但充滿責難的口吻說：「奧爾坦斯，不要作聲，你居然糊裡糊塗地貿然多嘴。」

　　無論如何，從塞尚所畫的菲凱的大量肖像畫來看，我們可以想像到，活潑善講的妻子為丈夫所作出的犧牲還是非常巨大的。因為塞尚畫畫非常慢，慢到畫花只能用假花，因為鮮花很快就會枯萎，畫水果只能挑不太會腐爛的，由此可知，菲凱在擺姿勢的時候，需要付出多大的毅力和忍耐。塞尚畫的塞尚夫人畫像數量頗多，大部分是半身像，且面無表情。

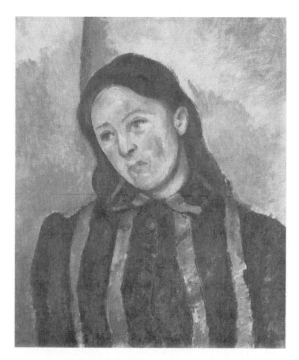

〈散開頭髮的塞尚夫人〉〔法〕塞尚

　　儘管對妻子態度冷淡，但塞尚對兒子卻十分寵愛。他愛兒子，不管兒子做什麼事他都會寬容。塞尚對兒子說：「縱然你做了什麼笨事，也絕不可忘記我是你的父親呀！」

　　從前，他無法看清自己身上的那些特點，然而現在他在孩子身上找到了，這點令他十分感嘆。特別是他身上缺乏的那種實踐力、均衡感和大膽，這些他所缺少的東西，卻通通在兒子身上找到了，這使他感到很不可思議。

「人生是可怕的。」這是他常常掛在嘴邊的口頭禪。對於「力弱」的塞尚，他往往本能地去探求可以依靠的精神支柱。在以前的歲月裡，他在左拉和母親那裡找到了那種支柱。母親死後，塞尚傾心於兒子，兒子成為他的監督者、勸告者、商談對象。兒子替他管理財產，與畫商交際。雖然兒子幾乎總是在巴黎，但兩人常常通信，塞尚會將自己的身體狀況、工作和生活中發生的大小一切事情全部告訴兒子。

艾克斯和家庭給他的環境就是如此，它決定了塞尚性格中的一部分，但這無損於他的藝術個性不斷發展壯大，直到臨死還在考慮繪畫藝術。

和母親在艾克斯「風廬」生活的時候，塞尚能夠充分享受自己甘願的孤獨生活，一切瑣碎雜事都由母親來照料。

那時，他常常在庭院裡工作，植上不少花木，每當春季來臨，蔥翠的綠色給人們帶來了沁人心脾的風景；夏天還未全到，就有七葉樹的林蔭道了，它們枝葉茂密，遮蔽了一部分房屋；而當冬天來臨的時候，從樹木的禿枝之間可以遠遠地看到聖維克圖瓦山的側面。枯樹還會倒映在池塘清澈似鏡的水面上。

母親死後，妹妹瑪麗擔當了兄長的財產管理員。不幸的是，因為繼承法規定，1899 年塞尚必須同意「風廬」的拍賣。無疑，這是個極為痛苦的決定，40 年來，他在這裡享受

孤獨，不懈工作，展望周圍連綿的葡萄園和聖維克圖瓦山。大廳裡的裝飾畫，還是他以青春時代特有的熱情畫就的，這座房子的一切，都使他想起自己的雙親。

對於必須搬離「風廬」的繼承法，塞尚既萬分痛苦，又無可奈何，最後他住在艾克斯的鮑列貢街，由僕人勃列蒙夫人照顧生活；他的妹妹瑪麗則住在高級住宅區 —— 聖約翰·特·馬爾托寺院附近。

在「風廬」被賣掉的前幾年，塞尚想略微改變一下繪畫的題材，幾經考察，最後選中了皮貝邁採石場。他在那裡租了一間小屋。塞尚經常到這間小屋來工作，有時在這裡睡覺，或者將它作為作品存放場所。離開「風廬」以後，他來這裡更加頻繁了。事實上，從「風廬」賣掉的 1899 年以後，不論在艾克斯鄉下的任何一個角落，都不能使他懷有真正在自己家裡一樣的心情了。而這種情況直到 1902 年，塞尚擁有了自己的畫室後才得到改善。

塞尚一生都過著簡樸的生活，始終無法適應巴黎藝術家們的奢靡浮華。即使繼承了父親的大筆遺產，他也沒有像馬奈或者竇加那樣熱衷於收藏藝術品，更沒有巡遊義大利或比利時，瞻仰大師們的作品，連巴黎都去得越來越少。

〈採石場的角落〉〔法〕塞尚

　　繪畫是他最大的快樂。他不再在乎別人的意見，只求別
人在他作畫時不要打擾他。

　　塞尚的生活很有規律，他是虔誠的基督徒，每週去教堂
做禮拜，每天作畫，不厭其煩地用畫筆描繪家鄉的景色。

　　他的作品除了在幾次展覽上出現外，大部分都集中在一
家顏料店出售，後來畫商沃拉爾就是在這家顏料店裡與塞尚
的作品結緣的。

　　塞尚作畫時有著超強的毅力和耐心，他要求模特兒長時間紋絲不動，任何干擾都會影響自己的注意力。除了自己的妻子，很少有人願意充當塞尚的模特兒，這也是塞尚作品多為靜物畫的原因之一。除了畫妻子，他還畫過很多家鄉人，〈玩紙牌的人〉系列是其中之一。

　　「玩牌者」是歐洲畫家作品中常見的一個主題。塞尚創作的〈玩紙牌的人〉系列十分有名，任何一門藝術史課程都會提及塞尚的這組作品。除了一些草稿，塞尚一共畫了五幅〈玩紙牌的人〉油畫，其中一幅有五個人，一幅有四個人，其餘三幅為雙人。五個版本的創作時間是美術界一直以來爭論的問題，以風格來判斷，雙人構圖的年代應該較晚。

　　除了創出成交天價的那幅雙人油畫，其餘四幅分別收藏於巴黎的奧賽博物館、紐約大都會博物館、倫敦的考陶爾德學院和費城的巴恩斯美術館。

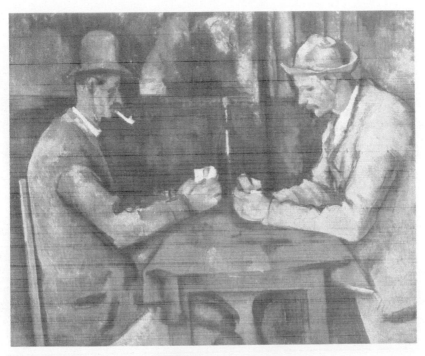

〈玩紙牌的人〉〔法〕塞尚

　　〈玩紙牌的人〉系列作品被認為啟發了繪畫的立體主義，畫作簡約而富有幾何性。塞尚一向重視繪畫的形式美，畫上的人物和桌子一樣，都是由一片片色彩組成的，色調千變萬化。塞尚主張畫出對象的清晰感，反對印象派中忽視素描的做法。為了畫面的形式結構，他不惜犧牲真實，經常對客觀造型有意歪曲。比如〈玩紙牌的人〉中，塞尚已經不太在意人體解剖上的精確，不顧比例地延長了模特兒的手臂。

　　這幅拍出天價的〈玩紙牌的人〉創作於 1895 年前後，正是塞尚作品終於受到關注的時期。該作品被認為是塞尚〈玩紙牌的人〉系列中「最陰暗」的一幅，休士頓美術館館長加里‧廷特洛表示，「在省略了之前幾幅中不必要的元素之後，這幅呈現出最根本的樣貌」。

　　畫面上兩位板著臉的人物是塞尚在普羅旺斯的老鄉 ——一個園丁和一個農民。塞尚曾經表示：「觀察對象就是要揭示出模特兒自己的性格。」、「我最喜歡那些年事已高的人的模樣，他們因循世俗，順隨時務。」在這幅畫上，塞尚將兩個沉浸於紙牌遊戲中的普通勞動者形象表現得平和敦厚，樸素親切。雖然主題十分平凡，然而畫家卻透過對形狀的細心分析和對各種形式要素的微妙平衡，使得平凡的題材獲得崇高和莊嚴之美。

　　在畫中，相對而坐的兩個側面形象各占一側，正好將畫面占滿。一隻酒瓶置於桌子中間，一束高光強化了其圓柱形的體積感。這只酒瓶正好是整幅畫的中軸線，把全畫分成對稱的兩個部分，從而更加突出了牌桌上兩個對手面對面的角逐。兩個人物手臂的形狀從酒瓶向兩邊延展，形成一個「W」形，並分別與兩個垂直的身軀相連。這一對稱的構圖看起來是那樣的穩定、單純和樸素。全畫充分顯示了塞尚善以簡單的幾何形來描繪形象和組建畫面結構的藝術風格。畫面的色

調柔和而穩重。一種暖紅色從深暗的色調中滲透出來。左邊人物的衣服是紫藍色，右邊人物的衣服是黃綠色。所有遠近物象都是由一片片色彩組成。不同的色塊在畫中形成和諧的對比。塞尚其實是以所謂的「變調」來代替「造型」，即以各色域的色彩有節奏地變換來加強形象的塑造。正如他自己所言：「當顏色豐富時，形狀也就豐滿了。」

　　塞尚曾以一位義大利少年為模特兒，畫了四幅角度不同的油畫肖像，而一幅取四分之三側面角度的肖像畫〈穿紅背心的少年〉，是其中最成功和最著名的一幅。在這幅畫中，人物的頭部倚靠在彎曲的左臂，右臂則隨意地垂放在腿上。這種姿勢與德國畫家丟勒的著名版畫〈憂鬱〉中的人物姿勢頗為相似。也許，這種姿勢本身便帶著某種傷感意味。這一姿勢在塞尚後來其他一些肖像畫中也曾出現過，如〈吸菸的男子〉、〈坐在頭蓋骨旁的男孩〉、〈義大利女孩〉等。

　　在〈穿紅背心的少年〉中，男孩的形象占滿整個畫面，他那弓形的身軀是整個畫面中主要的構成要素。這一形象被牢牢地限定在一個緊密的空間結構中──左側被窗簾的斜線限定，上端被後部牆上的水平線框住，而右側則被那三角形的深顏色所限制。弧形的手臂與弧形的身體彼此協調。全畫形、色、點、線等因素，均按一定的理性秩序一起組構。為求得畫面結構的妥帖與和諧，畫家有意改變客觀形象的外形及

比例。為了保持少年姿勢的平衡，塞尚特別「延長」了人物的手臂，加強了畫面的縱深感。

在色彩上，塞尚沒有強調冷色調和暖色調的和諧及作用，而是利用了「色彩圓周圖」的關係。畫中那些不同形狀與顏色的色塊的安排，皆獨具匠心。色彩圓周圖包括了黃、橙、紅、紫、藍和綠等色調，塞尚讓背心的鮮紅色與背部淺灰色很協調地相配合在一起，而袖子的白色和褲子的紫色則把紅色明顯地襯託了出來。

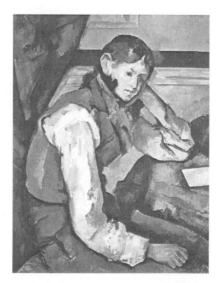

〈穿紅背心的少年〉〔法〕塞尚

最後，塞尚在坐墊的綠藍色之上畫了一張方形的白紙。

如果用手遮住這張紙，就會發現，如果沒有這張紙，整

個畫面就失去了光彩，失去了平衡，因此可以看出這一細節具有多麼重要的意義了。

從 1890 年前後起，塞尚開始傾向於水彩畫。這對於一幅畫不經過長期、多次、反覆修改完不成的塞尚來說，是個意味深長的改變。因為水彩畫的技法不允許筆觸有一點微小的修正，所以，塞尚在畫水彩畫的時候，一定要完全有信心把握感性上的自然律動，表現出一種肯定，甚至是明確的信心。

實際上，對塞尚來說，水彩畫絕不是一舉施色的素描，而是一切形態從色彩產生出來的工作。他不像以前那樣將水彩畫畫得很純粹、很本質。對於繪畫，不覺疲倦的塞尚有時很性急，有時卻很拖拉。

塞尚的手冊上畫滿素描的草稿，但他認為自己所畫的素描，不能達到素描的本能，所以並沒有展覽過或賣過素描。他使用鉛筆的時候，或者畫下形態和律動，或者決定某個構想，或者練習眼睛……

這些都是純粹的練習，絲毫不是為完成作品而畫素描，除此之外他幾乎不使用鉛筆。這是因為他的作品不是由長期抽象的冥想產生的，而是由直接觀察產生的。從他的理論中，我們知道塞尚最為傾心的不是素描，而是色彩。

如果是描繪色彩不多的物體，比如雕塑或頭蓋骨，塞尚便努力想從黑白的動態來表現形態，甚至想純粹按照從白至

黑的圖表來表現形態。而一旦碰到自然景物的時候，他就完全改變了這種態度，馬上停留在屬於色彩領域的深度上。

當塞尚故意不用色彩的時候，他不得不用表示各種色彩價值的斑點和鉛筆線來代替色彩。可以說塞尚的許多素描都是忘記帶顏料箱時畫的。在水彩畫的草稿上，用鉛筆極輕地、不太精確地畫一下就夠了，因為精確畫出樹枝和樹幹的原味只是畫筆的任務。

但是，到了塞尚晚年，沒有色彩的素描在他作品中逐漸消失了。不用說，這是因為色彩日益成為他藝術的有力要素。水彩畫也好，油畫也好，素描已經不是色彩的基礎和框框了，這樣，他當然把素描擱置一旁了。

至此，素描已經喪失侵犯色彩領域的權利了。如塞尚晚年的作品所表現的那樣，那種由色彩自由組成的、令人驚嘆的高度調和，使鉛筆的線條毫無一點兒造型價值。

那麼水彩畫對塞尚造成什麼作用呢？無論靜物，還是肖像、風景、浴女群的習作，任何情況下塞尚都牢記畫下一個有色彩的形態，所以水彩畫是使素描產生色彩的一種表現手段。

除了用水彩使素描產生色彩外，塞尚還使用了一種在水彩畫中使人想到油畫手法似的技法，即未上色的白葉、使用明亮的斑點、順次覆蓋幾個色彩層。因潤濕的斑點還沒滲透，所以一使用這種技法，只要一個筆觸沒有完全干就不能

再加新的筆觸。因此他進展非常緩慢，作為水彩畫早已失去了即興的魅力，卻增添了景泰藍似的輝煌感覺。

〈蘋果與餅乾〉〔法〕塞尚

　　塞尚為了在未上色的器皿上畫出蘋果的原味，或為了給予浴女們的場面以夢一樣的氣氛，一面使用複雜的技法，一面表現了令人感動的單純性，這使得這種作品具有了豐富的色調和神韻。

　　現收藏於巴黎奧賽博物館的〈三浴女〉是一幅尺寸較小的畫，是塞尚事先計算好，以緩慢的筆法繪出的。畫中的三

個女人個個身軀龐大，但並非沒有一點兒色情意味，這與當時普遍認可的女性美標準是不相符的。不過塞尚之所以這樣做，倒不是意在顯示人物軀體的美感，而是想表現其舉手投足的姿態所顯現的力。

　　畫面是一個三角形構圖，每個浴女都有自己的動態，背景是一組平行的樹幹，從人物來看，畫面中的三個女人幾乎占滿了構圖，身軀碩大，輪廓非常清晰。背著的浴女伸出了手臂，彷彿要表達一些東西，感覺畫面以外似乎還有人的存在；而站立的浴女正要進入水中的時候，就轉動了頭部，好像在看什麼似的；最後是半蹲的浴女，她處在畫面的最後邊，好像在低頭注視著什麼。只從浴女的形態上就能使觀者聯想到許多。

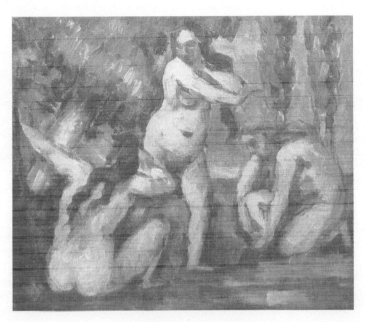

〈三浴女〉〔法〕塞尚

　　下面從構圖來看看這幅畫的巧妙，左邊和中間的浴女每個人都伸出了一隻手臂，其手臂的姿勢形成了一組平行線，而畫面左上角的樹幹與中間的浴女又是以一組平行線的方式出現。更巧妙的是，這兩組平行線形成了垂直的關係，讓畫面整個看起來像一個矩形，右下角的浴女彎曲著身體，則形成了一個圓形。塞尚描繪事物的方法就是歸納、概括，用自己獨特的方式去分析。在他的畫面中，我們能感覺到他所描繪的已經不再是具體的物象或者人物了，而是他筆下的一個個構成要素，一起構成和諧的畫面，缺一不可。那麼，除了構圖

的形式與眾不同，他對色彩又是如何運用的呢？畫家在畫完人物後，以深暗的色調對軀體的若干部分給予了濃墨重描，以顯現其輪廓。大塊綠色和紫色的陰影，一般是表現女性之細膩膚色所不常用的，但這裡卻用其將軀體完全烘托了出來；同時塗抹於面龐、肘部、膝蓋、腳和手等處的胭脂紅色調，也使之顯得特別光彩奪目。由此可見，給外形以分量的筆觸感是何等重要。這種筆觸時而呈圓形，時而呈類似樹葉的影線形，可以創造出濃密的網絡狀和鮮亮的黏稠狀，以強調光的存在。相反，人物和樹木四周的天空和草地，卻透過白、藍、綠、黃等普通色彩，以流暢的筆法加以處理。

　　這幅畫作上的這些浴女有著非凡的表達力。從她們身上所透出的活力和平衡感，使這幅畫成為一件傑作。塞尚透過此作品表達了一種有關戶外自然界和生命力的微妙感受。

　　對塞尚來說，油畫對水彩畫的影響和水彩畫技法對油畫的影響是相通的。他大膽塗以很大的斑點，使畫布（有時往往能看到畫布素地）和紙的素地起著同樣作用，即在畫布的素地上聯結分散的筆觸。

　　但至晚年的最後階段，他開始使用可以稱為「厚抹亂塗」的技法。這種新技法與青春時代和在奧維爾創作時的風格不同，這種不同在於第一層就塗得很厚了。塞尚在畫筆上蘸足顏料，塗在有時甚至不打草稿的畫布上，讓顏料的油被畫布直接吸收，除掉了色彩所有的光澤，看不到事先準備的素

描，只用密度很厚的紡織品似的斑點覆蓋畫布，近看像彩色馬賽克似的東西。塞尚找到了這種適當的技法，他用這種像從自然中迸發出來的技法竭力地工作。

例如，當他要開始畫的時候，「以用多量松節油調薄的深藍色筆狂熱地、大膽地在新畫布上作出素描」。一般說來，他的畫只是蓋著一層薄的色彩，有時在背景中出現畫布的素地。

關於這種不塗顏料的技法，1905 年塞尚給他的學生、青年畫家貝爾納爾的信中寫道：「我在年老到快要 70 歲的時候，即使夢見光輝的色彩感覺，也不能將它畫在畫布上，也不能將物體的境界一直追求下去。我不知道這是為什麼。」

事實如羅傑·費里所注意到的那樣，塞尚「根據自己的想法而停留在作出量感的一點上，進而逐漸變成分解題材所呈現的量感了。因此構成逐漸抽象起來，成為純粹的精神創造，終於創造了幾乎與外表沒有直接關係的東西」。

塞尚和所有印象派畫家一樣，否定自然中的線的存在。他認為純粹的素描是一個抽象的東西，只有色彩的明暗。塞尚在教導貝爾納爾時說：「素描由色彩完成，色彩越調和，素描越正確。色彩達到豐富的時候，素描也完善了。色彩的對照和關係，就是素描與表形的祕密。」因為「所謂物體的形態和輪廓是由其特殊色彩產生的對立與對照向我們表示出的」。

〈大松樹〉〔法〕塞尚

　　為了更好地掌握其對照物，塞尚又如此教導貝爾納爾：
「可以將自然作為球體和圓錐體處理，以透視法觀察一切物
體的時候，物、面的所有方向集中在中心的一點，給予平行
於水平線的線以廣度，給予垂直於水平線的線以深度。對我
們人來說，自然這個東西比表面更深，從而必須導入藍色，
在用紅和黃表現的光線振動中，藍色足以令人有一種空氣
感。」

塞尚崇尚自然，他認為，特別在藝術上，任何理論都要切合自然。塞尚留給年輕的後輩們最重要的兩點忠告是：一、向自然學習是推進藝術的唯一的正確觀念；二、不可過分輕視古代的大師們。

第 8 章　後印象時代

第 9 章　孤寂的晚年

　　塞尚一生經常往返於巴黎和普羅旺斯艾克斯之間，但他始終眷戀著故鄉。他曾說過：「普羅旺斯的土地裡埋藏著財富和珍寶，只要你有妙手將它們挖掘出來。」1897 年，塞尚返回故鄉後，過著隱士一樣的生活，即使偶爾回到巴黎，也不想再和誰見面了。他想要逃避與人見面，不管是誰。塞尚的朋友漸漸開始懂得，要尊重塞尚閉門不出的孤獨生活。出於這種尊重，他們放棄了拜訪。即使數年時間雷諾瓦都未曾與塞尚見過面，但為了不妨礙他的孤獨，雷諾瓦決定連招呼也不打就離開艾克斯。

　　在家鄉，塞尚整天不是出去寫生，就是坐在畫室裡對著靜物觀察、沉思，很少與外界聯繫。他耐心而熱烈地追求實在的、持久的、永恆的事物，潛心研究事物的內在生命和內在結構、形與色的結合。他每下一筆都要再三考慮，雙手顫抖著，一直要顫抖到終於下筆為止。

　　塞尚晚年瘦得關節突出，滿臉濃鬍子，小鼻子隱藏在唇鬚之中。他喜歡戴一頂破舊的黑氈帽，寬大的外套老是不停地輕微搖晃。56 歲前，他是一個落魄藝術家，而 1890 年以後患上的糖尿病，使他對生活更為苦惱，有時幾乎陷於絕望的狀態。

　　「孤獨，它才是對我最適合的東西，只有孤獨的時候，才不會有誰來統治我。」後來塞尚實現了這句格言。由於完全的孤獨，他和別人講話便覺得是真正的愉快。當心情愉快要

表明內心的時候，他便吐露真情，頗為饒舌。他很清楚自己的這一特徵，「只要講得高興，就非常囉唆，簡直像拔掉瓶塞似的滔滔不絕了，實在謝謝」。

　　然而，饒有趣味的是，最早將塞尚從孤獨的生活邊緣拉出來的卻是一些年輕的作家和詩人。

　　朋友腓力普·索拉里帶來了自己的兒子，這是一個有志於文學的青年，名字還是左拉給取的，他們和塞尚一起遠足，登聖維克圖瓦山。老友亨利·加斯凱也給塞尚介紹了自己的兒子 —— 青年詩人約阿希姆·加斯凱。約阿希姆立刻成了塞尚最親密的朋友。不僅如此，他還給塞尚介紹了愛德蒙·傑羅和克薩維埃·馬加隆等年輕朋友。1900 年前後，來艾克斯兵營服兵役的詩人列奧·拉戈爾和服兵役後仍舊在艾克斯工作的畫家夏爾·吉穆安等人，也加入了這一圈子。

　　深懷顧慮的塞尚被年輕人誠實的尊敬和讚美動搖了心，也略微活躍起來。這位老畫家對這種包圍感到高興，同時青年們以特有的熱情彌補了他從同時代人那裡受到的蔑視。

　　有時，塞尚被年輕的文學家們包圍在咖啡館的陽臺上，從那裡可以望見幽靜的米拉保林蔭道；有時，塞尚和青年朋友們一起在飯店吃飯。

　　年輕的畫家到塞尚的地方來談藝術或者聆聽忠告，一定會受到塞尚的歡迎。若成了「夥伴」，則更受塞尚的歡迎。

他一談話，就談到自己在藝術上的探索，而且問別人是否也和自己一樣觀察自然，他希望自己的想法和理論得以發展。

塞尚的學生貝爾納爾，如實記錄了塞尚如何對待靜物的講話：「首先從陰影開始，其次用飽和的色彩斑點覆蓋，最後是調整一切著色的色彩，一直畫到使物體浮出為止。」

「一開始，用淡得幾乎可以說中性的色調開始畫，然後不斷增添色階，使色彩感更為緊迫。」、「為了更快地達到這個目的，不能混雜太多顏色。」

塞尚在擺靜物時也是十分講究的，有位青年畫家在看到他擺靜物時曾寫道：「他把襯景布很輕地鋪在臺面上，顯得很自然。然後再安排水果，使各個水果的調子形成對比，造成互補色的震動感，把綠色放在紅色上，黃色壓在藍色上，斜放著，轉過來，如果需要把水果放穩，就用銀幣把它墊起來。他在做這一工作時是非常仔細和十分謹慎的。人們會以為他是在給他的眼睛擺宴席。」這席話可以幫助我們更深地理解塞尚的靜物畫。

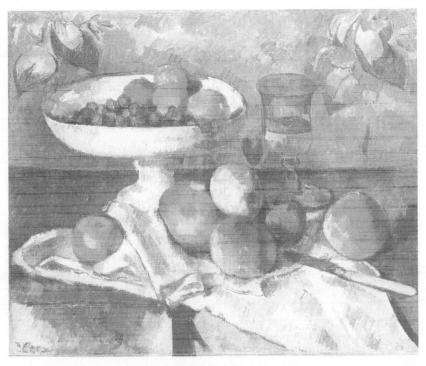

〈有高腳盤的靜物〉〔法〕塞尚

　　塞尚在給兒子的信中說：「年輕的畫家比其他朋友更聰明，老人們只覺得我是災難的仇敵。」

　　關於色彩，這是塞尚晚年最關心的理論，在其風景畫上表現得尤其明顯，可以看出他所追求的東西。

　　塞尚創作於 1902 —— 1906 年間的〈聖維克圖瓦山〉，展現在我們面前的是另外一種景象。高傲的山峰依然挺立，但不再是抗爭的姿態，雄性的特徵也不再明顯。被改變的還

有孤獨的身軀和壓倒一切的色彩。取而代之的是一個優雅的「斯芬克斯」，安詳地伏臥在地平線上，環視著周圍的一切，吸納著天地的靈氣，承載著萬物的恩澤。時與空在此交匯，人與神在此相融。黑色重新回到調色盤上，但它已不屬於光影。綠色依然蔥綠，但已不為樹木獨有。成熟的紫色替代了清澈的藍色，只有明亮的黃色仍然展示著智慧和力量。在這裡，色彩已不是事物區別的特徵，也不只是畫家情感的波動，而是宇宙秩序和自然構造的顯現和撫觸。畫面上色彩的律動置換了分明的物象；作品中清晰的現實向後退去，模糊的真實向我們走來。「我迄今設想色彩是偉大的本質的東西，是諸觀念的肉身化，理性裡的各本質。我畫的時候，不想到任何東西，我看見各種色彩，它們整理著自己，按照它們的意願，一切在組織著自己，樹木、田園、房屋，透過色塊表現。那裡只有色塊，而在這裡是明晰，是存在，如它們所思維的。偉大的古典的地方，我們的外省，希臘、義大利，那裡是：明晰化成精神，風景是一種尖銳理性的漂浮著的微笑。我們的空氣的溫柔撫觸著我們的精神的溫柔。色彩是那個場所，我們的頭腦和宇宙在那裡會晤。」

　　塞尚的每一幅草圖、每幅習作、每一個新的決定，都是向開拓繪畫世界邁進一步，同時也是向尋求技能、發現大自然的奧祕邁進一步。應該說，塞尚已經獲得了這種既誘惑他、

又能毀滅他的技能，這是以大量的工作和不停的調查研究為代價的。對每一件作品，他都反覆地推敲他認為確鑿無疑的東西。

塞尚晚年的時候，不知是為了磨練年輕人的意志，或者彌補自己年輕時候受過的創傷，不管是誰，他幾乎對所有接近他的人都要說冷淡話。所以他對那些朋友，比如加斯凱、傑法羅、高更、左拉和他周圍的年輕畫家，甚至是莫內也都一一批評，多加指責。

不過，加斯凱周圍的幾個作家對塞尚仍保持信任和友愛，如列奧・拉戈爾和路易・奧蘭修等。塞尚認為拉戈爾是個非常穩重的人，因此經常和他說一定要來家裡玩，因為塞尚把他當作「精神支柱」之一。他們經常和傭人勃列蒙夫人一造成塞尚獨居的鮑列貢街 23 號去共進晚餐。特別是列奧・拉戈爾，他在艾克斯已經住了兩年了，差不多每個星期天，這位年輕人總是要到塞尚家做客。

〈聖維克圖瓦山〉〔法〕塞尚

　　在列奧·拉戈爾的回憶錄中，塞尚是個非常親切的好人，穿著質料上乘的衣服，講話很天真，吃完一頓飯，總是顯得非常疲憊的樣子，然後說那句晚年的口頭禪：「人生這個東西，真是可怕呀！」塞尚向拉戈爾坦誠，自己是個弱者，不太能獲得成功。

　　年輕的馬賽畫家夏爾·吉穆安，是塞尚的另一個「精神支柱」。吉穆安與拉戈爾一樣，都在艾克斯服過兵役，塞尚個人非常中意他。這位怯弱的青年一面熱烈地稱讚塞尚，一面聽他說話。所以塞尚認為這位年輕的朋友理解自己，因此喜歡與他談論藝術。後來在給吉穆安的信中，塞尚特別以充滿父親那樣慈愛的調子給他繪畫上的建議。

　　到了這個時候，塞尚就已經很少離開艾克斯了，所以想

要與他認識的人都得到艾克斯來。雖然塞尚對接近自己的人總是讚揚他們親切、有禮貌，但還是會發生那種突然的情緒轉變，於是便產生了種種傳說，幾乎把他說成一個易暴易怒的老怪物，這也十分有損於塞尚在艾克斯同鄉人中間的聲譽。

要知道，塞尚是那樣熱烈地希望得到勛章和入選官辦沙龍的機會，他始終想得到大眾的認可，從未放棄過這一點。

他希望向同鄉人證明，自己的藝術不是那種老年興趣班似的消遣，可惜他當時既未被官方認可，也未被同鄉接納。

在人生的最後十年，在被青年畫家所崇拜的同時，塞尚終於遇到了一位識貨的畫商 —— 沃拉爾。沃拉爾首次見到塞尚的畫就是在塞尚家鄉的那家顏料店。1895 年，這位年輕畫商憑藉自己敏銳的判斷，在巴黎自家的畫廊裡為塞尚舉辦了首個畫展，共展出作品 150 件。這一年，塞尚已經 56 歲了。這個畫展對塞尚來說意義非凡，他真的開始征服巴黎。從此，塞尚擁有了不少崇拜者。

1900 年，畫家德尼畫了一幅巨大的油畫〈向塞尚致敬〉，描繪了一批年輕的畫家在沃拉爾的畫廊裡欣賞塞尚作品的情景，畫中畫架上展示的就是塞尚的著名靜物畫〈有高腳盤的靜物〉。德尼說當自己在店裡看到這些畫作時，曾懷疑塞尚這個名字是否真有其人。後來，塞尚在艾克斯給德尼的信中寫道：「從報紙上我看到了您所作的對我藝術共鳴的

作品在國家美術協會展出的消息，請接受我深深的謝意並向
加入到您的這個場合中的藝術家們轉達我深深的謝意。」八
天之後，6 月 13 日，德尼在巴黎給塞尚的回信中寫道：「我
被您如此抬愛地給我寫信深深地感動。沒有什麼比知道深處
孤獨中的您知道了由〈向塞尚致敬〉所引發的轟動更讓我高
興的了。也許這會讓您明白您在我們時代的繪畫中所處的位
置、您所享有的讚美，以及眾多因為從您的繪畫中汲取養分
而自稱是您學生的包括我在內的年輕人進步的熱情，而這是
我們永遠無法充分理解的義務。請接受，親愛的先生。」

〈向塞尚致敬〉〔法〕德尼

1900 年巴黎萬國博覽會舉行「法國藝術 100 週年紀念」美展，塞尚的三件作品入選展出。1904 年，巴黎多彤奈畫廊舉行「向塞尚致敬」專題陳列，並出版了介紹畫家的小冊子。從此，塞尚的名字才真正廣為人知。

　　1906 年，福爾克梵格美術館的創建人、德國收藏家卡爾·恩斯特·奧斯都斯到艾克斯來拜訪塞尚，塞尚很高興地將他迎入家裡。

　　奧斯都斯是這樣描繪這次會面的：

開門進入公寓，我一點兒都不覺得屋主的性格有什麼怪異的地方，牆壁上乾乾淨淨，一幅畫也沒有。
他毫無顧慮地歡迎我們，於是我們就站著攀談起來。

　　塞尚對我們的收集作了若干提問，一提到代表性大師的名字，他就向我們表示敬意，而且開始很融洽地談了有關繪畫的想法。

　　之後，他從家中的各個角落裡找出幾幅畫和草稿放在我們面前，說明自己的見解。他說，那是叢林、岩石和山的混合體，一幅畫中最重要的是找出距離。

　　要知道畫家才能的程度，看這一點就行了。

　　他這樣說著，手指沿著畫的各個方面的邊緣移動，給我們明確表示何處取得成功，何處尚未解決，哪些地方不夠表現距離，只停留在表面的色彩上。

其後，他談了整個繪畫，提出了霍爾拜因的名字，說霍爾拜因在所有大師中是最優秀的。他強調這種誇獎不是出於對德國人的禮貌，而是事實如此。他說：「因為以霍爾拜因為楷模反而不能達到，所以我才選了普森。」

在現代畫家中，塞尚非常熱情地談到了庫爾貝。

他尊敬庫爾貝那種不怕任何困難的無限偉大的才能。

說他「像米開朗琪羅那樣偉大」，但又酌情地補充說：「他還不夠高雅呀！」

他只提到梵谷、高更及新印象派畫家的名字，並簡短地評價說：「他們略微有些畫得較輕鬆的傾向。」

最後，塞尚開始對自己學習時代的朋友熱烈讚揚，以偉大的辯論家似的態度高聲揮手叫道：「莫內和皮薩羅，唯有他們才是最偉大的巨匠！」

告辭以前，塞尚請我們下午一定要到正在作畫的鄉間畫室去。我們到了那裡，才發現他已經在等我們了。那裡有幾間空屋和一個大房間，那是畫室。我們被請進簡樸的屋內，畫架上有一幅剛開始的靜物，以及老年時代的主要作品〈沐浴者〉。這是一幅精彩的巨作，高大的樹幹已經下傾，形成一個圓形天棚，在其下面展開了一個沐浴的場面。於是裸體畫便成了我們的話題材料。那時塞尚感嘆鄉下人從狹窄的思想出發，不能取得女性模特兒。他說明：「年老的殘廢軍人代替所有女性給我擺了姿勢。」

「沐浴者」這一主題在塞尚後期三十年的繪畫活動中不斷出現。這一繪畫主題是以流經普羅旺斯的阿爾克河岸為自然背景的。這個「露天」的主題，透過樹枝的光線和水中的倒影，好像標誌著塞尚一種重返印象派的情趣。但是事實上，圖畫的結構是以大樹的樹幹構成拱形，裸體人物雜陳的場面為基礎。畫家的視覺和想像所獲得的真實感，在創造一個新的真實體的漫長過程中不斷地得到修正、擴展和鞏固。這樣，塞尚就從樹木和裸體者身上獲得了愈來愈抽象的各式各樣的結構形象。

　　晚年的塞尚，一度對描繪浴女產生很大熱情。他在幾幅大型油畫中，用異乎尋常的宏偉構圖來表現裸女，後來又用幾幅水彩畫來描繪這種題材。不過他的浴女形象，與其說是刻畫浴女的體積，不如說是把這些女性形象用色彩符號來表現。處於中景和遠景中的浴女，似乎像夢魂或幽靈一般，飄浮在大自然的中景地平線上。

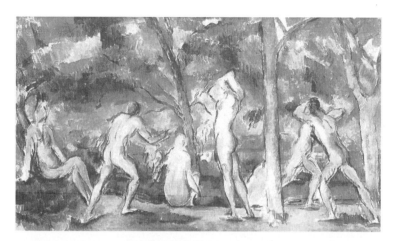

〈男子水浴圖〉〔法〕塞尚

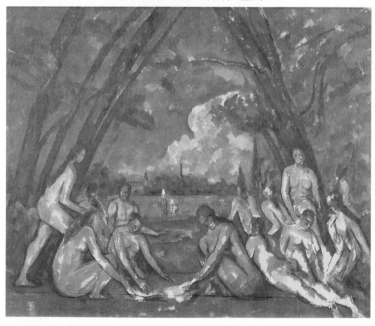

〈沐浴者〉（圖一）〔法〕塞尚

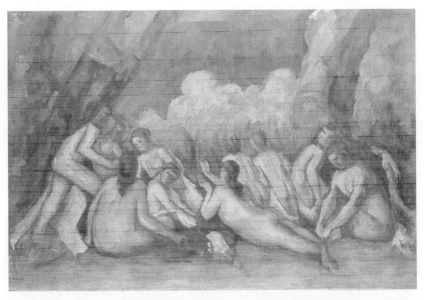

〈沐浴者〉（圖二）〔法〕塞尚

　　〈沐浴者〉（圖一）中，在相當完美的結構裡 —— 兩群浴女在粗大的樹幹下，左浴女組群一位站著、四位蹲坐在地面上（注意看前景這位臉孔不見了），右組群由坐、躺、蹲、站姿形象浴女構成，其中一位與左浴女組群對話，中央騰出空間，人們的視線從她們所處的河流經由人物，直至遠方的森林農莊。

　　在這幅畫中，人體是構圖的主要要素，在對物體的大小和顏色進行分析的基礎上，人體配合併構成主導那些遮頂的拱形大樹幹之間的聯繫和變化。這幅畫是用平筆觸把顏色塗

上的，並利用了人體和樹幹、河邊和雲彩的粉紅灰與棕色的暖色調以及天空和樹木的綠藍色冷色調之間的對比。每一個色調都是一種顏色接著一種顏色，一層顏色疊一層顏色地塗上去，以顯出透明性或空白的留出。

在另一幅作品〈沐浴者〉（圖二）中，畫家把裸女置於風景之中。主題十分鮮明，但所遵循的藝術原則已不是以前那種敦實的寫生態度，而是以粗獷的線條重新組合成一幅帶有古典意味的風景畫。這幅風景畫是塞尚的最高典型意義的晚期作品。其筆觸不是先前那種為表現立體結構的表面色彩，而是起著自身的作用。它們交織在畫面上，組成一首交響色曲調，同時又服從於整體的和諧。看上去既有結構味，又有色彩的抒情味。西方美術史家說它達到了古典主義與浪漫主義或結構與色彩的綜合。可惜他的藝術生涯行將結束。倘若這類作品能進一步發展，很可能在塞尚的藝術探索中會再增加一個樂章。

總之，塞尚在其一生的最後幾年裡，又復興了他青春時代的浪漫的衝動。然而，他也並沒有放棄他從踏入印象主義階段之初就一直保持著的和諧、狂熱之後的平衡和形與色的感覺。對明暗、體積、層次、空間及其同刻畫本身的關係的研究，特別是在自己的想像中創造一個整體，即構成不同於自然世界的「藝術世界」的要求——這一切，促使塞尚創作

了眾多作品，這些作品不僅本身完美，同時也開闢了美術史上的一個新紀元。

這次訪問的最後，塞尚約定將作品送到德國，但最終沒有踐約。作為一個時代的偉大的畫家，塞尚就這樣在遺憾中度過了一生，留給後代畫家無限繪畫角度的可能。

1906年10月22日，塞尚照常早晨5點起床，拿起畫架，到野外去寫生。但是，他卻沒能夠再回到自己家裡，由於心臟病猝發，他在作畫中死去。這一年的年底，人們為塞尚舉行了大型回顧展，系統地展出塞尚的作品，並且介紹了他的思想。這個展覽使一名剛剛從西班牙的窮鄉僻壤來到巴黎的青年大為感動，他便是後來成為20世紀最偉大的天才畫家的巴勃羅·畢卡索。他從塞尚的藝術中萌發了立體主義的觀念，並且廣為發展和傳播塞尚的思想。大約正是由於這一點，人們把塞尚叫做「現代繪畫之父」。

塞尚，這個被社會視為「瘋子」、被朋友視為異端的「失敗者」，最終獲得了自然的犒賞。自然把自己的祕密和美麗贈與了這個執著、真誠的追求者。塞尚是偉大的，也是幸運的，他沒有屈從於社會的壓力，也沒有臣服於自然的威嚴，他選擇了一條超越時代、與自然平行的道路。一個人，頑強地戰勝了孤獨，在與社會抗爭、與自然交流中，用生命和智慧創作出一大批令後世仰慕和深思的作品。在他生命將要到

達終點的同時，完成了自己的，也是歷史的藝術使命。他留給我們的繪畫作品是藝術創作取之不盡的寶庫，他源自真誠的批判精神是指引真理追求者的不朽旗幟。他的成功是藝術史上的里程碑，他所開創的道路，通向的是新世紀的現代文明！

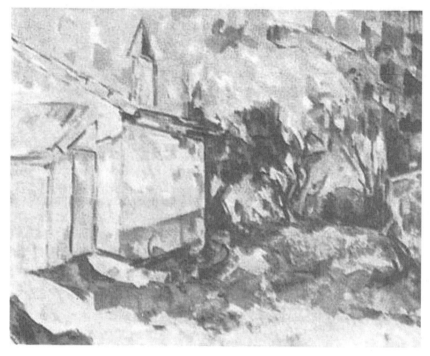

〈儒爾當的監獄〉是塞尚最後的作品之一

附錄　塞尚年譜

1839 年 1 月 19 日保羅‧塞尚出生於法國南部艾克斯的商人家庭。

1852 年以寄宿生的身分進入艾克斯一所中學，與同鄉埃米爾‧左拉結為至交。

1858 年聽從父親安排進入大學就讀法律系，但同時在素描學校學習素描。

1861 年到巴黎專攻繪畫，在瑞士畫室學習，同時繼續和左拉保持著友誼。

1862 年在巴黎受挫後回到艾克斯，進入父親的銀行工作，但他並沒放棄理想，再次開始繪畫。

1864 年第二次來到巴黎，作品又被官方沙龍拒絕，卻受到朋友左拉的熱烈讚揚。經介紹，與畢沙羅、馬奈、雷諾瓦等結識。

1868 年再次前往巴黎。

1869 年結識年輕模特兒奧爾坦斯‧菲凱，並開始同居。

1870 年普法戰爭爆發後，塞尚為了逃避服兵役，在離艾克斯不遠的埃斯泰克隱居。

1872 年奧爾坦斯‧菲凱為塞尚生下愛子保羅。

1874 年參加第一屆印象派畫展，有三幅作品參加展覽，得到了公眾的反對。

1877 年印象派畫家組織第三次團體展覽，但是公眾和評論家仍然不接受塞尚的作品。

1878 年—1879 年在艾克斯長住。

1886 年和奧爾坦斯‧菲凱正式結婚，但他和好朋友左拉的關係卻陷於僵局。同年 10 月，父親路易‧奧古斯特‧塞尚去世。

1895 年在巴黎舉辦個人畫展。

1897 年返回艾克斯，過著隱士一樣的生活。

1902 年擁有了自己的畫室。同年，得到左拉去世的消息。

1906 年 10 月 22 日 保羅‧塞尚心臟病猝發去世。

電子書購買

國家圖書館出版品預行編目資料

塞尚與後印象時代：〈玩紙牌的人〉、〈沐浴
者〉、〈蘋果籃〉，用顏料表現藝術觀念，用
色彩讓世界充滿夢幻 / 錢芳，林錡著 . -- 第一版 .
-- 臺北市：崧燁文化事業有限公司 , 2022.07
　　面；　公分
POD 版
ISBN 978-626-332-500-5(平裝)
1.CST:　塞　尚 (Cézanne, Paul, 1839-1906)
2.CST: 畫家 3.CST: 傳記
940.9942　111010021

塞尚與後印象時代：〈玩紙牌的人〉、〈沐浴者〉、〈蘋果籃〉，用顏料表現藝術觀念，用色彩讓世界充滿夢幻

臉書

作　　　者：錢芳，林錡
發　行　人：黃振庭
出　版　者：崧燁文化事業有限公司
發　行　者：崧燁文化事業有限公司
E - m a i l：sonbookservice@gmail.com
粉　絲　頁：https://www.facebook.com/sonbookss/
網　　　址：https://sonbook.net/
地　　　址：台北市中正區重慶南路一段六十一號八樓 815 室
Rm. 815, 8F., No.61, Sec. 1, Chongqing S. Rd., Zhongzheng Dist., Taipei City 100,
Taiwan
電　　　話：(02) 2370-3310　　　傳　　　真：(02) 2388-1990
印　　　刷：京峯彩色印刷有限公司（京峰數位）
律師顧問：廣華律師事務所 張珮琦律師